高等院校音乐通用教材

基础和声普修教程

JICHUHESHENGPUXIUJIAOCHENG

刘小君◎编著

华东师范大学出版社
·上海·

图书在版编目（CIP）数据

基础和声普修教程 / 刘小君编著 . —上海：华东
师范大学出版社，2018

ISBN 978-7-5675-7456-4

Ⅰ.①基… Ⅱ.①刘… Ⅲ.①和声学—高等学校—教
材 Ⅳ.① J614.1

中国版本图书馆 CIP 数据核字 (2018) 第 019099 号

基础和声普修教程
高等院校音乐专业教材

责任编辑	骆方华　李　琴	
封面设计	俞　越	
出版发行	华东师范大学出版社	
地　　址	上海市中山北路 3663 号	
印　　刷	上海华顿书刊印刷有限公司	
营销策划	上海纽姆文化传播有限公司	
电　　话	021—62709889　021—62091608	
开　　本	787 毫米 × 1092 毫米　1/16	
印　　张	9.5	
字　　数	215 千字	
版　　次	2018 年 12 月第 1 版　2023 年 8 月第 3 次印刷	
书　　号	ISBN 978-7-5675-7456-4/J.351	
定　　价	42.00 元	

（邮购及质量投诉热线：021-62709889）

基础和声、曲式与作品分析、复调、配器构成作曲技术理论"四大件",也是作曲、音乐学(理论、音乐教育)、音乐表演等专业必修的核心课程。

本书主要是针对高等院校音乐学(理论、音乐教育)、音乐表演、音乐传媒等专业的普修课程"基础和声学"编写的。本书作者长期从事高等院校基础和声的教学与研究,兼顾音乐方向研究生备考辅导,多年受聘于长沙市第11中学,指导该校学生备考中央音乐学院、上海音乐学院、中国音乐学院、武汉音乐学院的音乐学、作曲与录音艺术专业,于教学实践中深有感悟。教学中知道学生在实际学习过程中遇到的难点与困惑,作业批改中获知学生的问题所在。在帮助学生梳理、解决这些难点和问题时积累了很多经验,这些经验与教学实践感悟力促本书的完成。

本书从四部和声记谱到近关系转调、和声分析,分章编排,内容由浅入深、循序渐进;从概念到技术实践,以简易的方法传授,语言表述通俗,简单明了,谱例典型;将解题原则与方法简化、通俗化,既有较强的系统性、实用性,又能解决学生在学习过程中共有的畏难心理。本书同样可以作为音乐自考、音乐函授、音乐院校作曲与录音艺术专业本科入学考试、音乐方向研究生公共课入学考试的学习与复习资料。

本书列举的范例大部分都采用大调式,同内容换用和声小调式可以让学习者在课堂上练习。部分谱例参考王瑞年编著的《基础和声学》、黄虎威著的《和声学教程习题解答》(上下册),练习题主要选自斯波索宾等著的《和声学教程》(上下册),特向作者致谢。

基础和声的学习道路是漫长而曲折的,掌握每一个知识点离不开刻苦的钻研,这样才能真正做到学深悟透、融会贯通、真信笃行,这样才能让音乐理论基本功扎实,为以后的音乐学习与音乐实践之路打下坚实的基础。教材秉承二十大精神,以符合国人的逻辑思维、通俗易懂的语言阐述西方传统的和声学基础理论,注重中西方传统和声理论的探究,在谱例设计中注重中西音乐的搭配,将中西方多声思维理论交叉融合。这正是符合新时代价值观的音乐观点,让学生在学习过程中,不仅只学习西方的技能与知识,也从中国优秀音乐文化中汲取养分,科学有效地做到在继承中发展,在发展中继承。

刘小君

2023 年 7 月于长沙师范学院

目　　录

第一章 原位正三和弦

第一节 三和弦

一、和弦

三个或三个以上的音按照某种音程关系(三度或非三度)叠置一起发音构成和弦。

例1-1

二、三和弦

三个音按照三度音程关系叠置一起发音构成的和弦,称为三和弦。原位三和弦中的三个音按三度音程排列时,最下面的音叫作根音,根音上方的三度音叫作三音,根音上方的五度音叫作五音。如:

例1-2

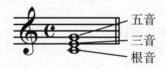

三、三和弦的种类

1.大三和弦

按三度音程排列,根音到三音相距为大三度,三音到五音相距为小三度,根音与五音相距为纯五度。大三和弦的音响协和,具有明亮的色彩。

2.小三和弦

按三度音程排列,根音到三音相距为小三度,三音到五音相距为大三度,根音与五音相距为纯五度。小三和弦的音响协和,具有柔和、暗淡的色彩。

3.增三和弦

按三度音程排列,根音到三音相距为大三度,三音到五音相距为大三度,根音与五音相距为增五度。增三和弦的音响不协和,具有高度紧张、向外扩张的特性。

4. 减三和弦

按三度音程排列,根音到三音为小三度,三音到五音为小三度,根音与五音相距为减五度。减三和弦的音响不协和,具有向内紧缩的特性。

例 1-3

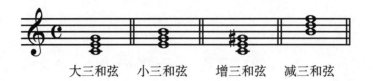

大三和弦　　小三和弦　　增三和弦　　减三和弦

第二节　调式规定

在调式上,和声学教学与练习一般采用自然大调式和和声小调式。局部偶尔采用和声大调式、自然小调式(有专章内容介绍)。在本教材中,用大写英文字母代表大调式,小写英文字母代表和声小调式,如"C:"或"C 大调:"代表 C 自然大调式,"a:"或"a 小调:"代表 a 和声小调式,标在谱例的左下方。

自然大调式的音阶、各音级名称及级数标记:

例 1-4

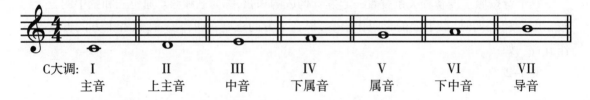

C大调:　　I　　　　II　　　　III　　　　IV　　　　V　　　　VI　　　　VII
　　　　主音　　上主音　　中音　　下属音　　属音　　下中音　　导音

和声小调式的音阶、各音级名称及级数标记:

例 1-5

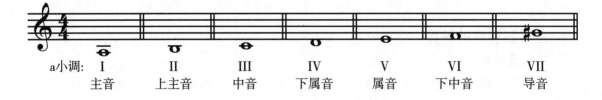

a小调:　　I　　　　II　　　　III　　　　IV　　　　V　　　　VI　　　　VII
　　　　主音　　上主音　　中音　　下属音　　属音　　下中音　　导音

第三节　正三和弦

一、自然大调式、和声小调式中的三和弦

在自然大调式与和声小调式音阶的每一个音级上都可以建立一个三和弦,我们分别用罗马数字 I、II、III、IV、V、VI、VII 来标记。各三和弦名称如下:

例1-6
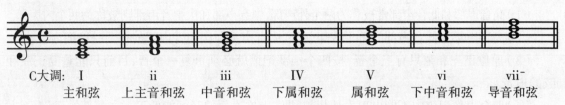

C大调： I 　　 ii 　　 iii 　　 IV 　　 V 　　 vi 　　 vii⁻
主和弦　上主音和弦　中音和弦　下属和弦　属和弦　下中音和弦　导音和弦

例1-7
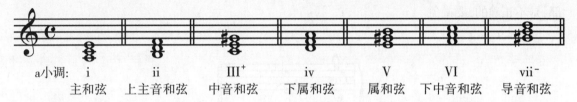

a小调： i 　　 ii 　　 III⁺ 　　 iv 　　 V 　　 VI 　　 vii⁻
主和弦　上主音和弦　中音和弦　下属和弦　属和弦　下中音和弦　导音和弦

二、正三和弦

1. 定义

传统和声学把自然大调式和和声小调式的主和弦、下属和弦、属和弦这三个三和弦称作正三和弦。在自然大调式中，正三和弦都为大三和弦，在和声小调式中主和弦、下属和弦为小三和弦，属和弦为大三和弦。

2. 标记

级数标记：I、IV、V。大三和弦用大写的罗马数字，小三和弦用小写的罗马数字(i、iv)。见例1-6、例1-7的三和弦标记。

功能标记：T、S、D。大三和弦用大写英文字母，小三和弦用小写英文字母(t、s)。

在本教程中采用级数标记。在大、小调兼顾的情况下，为方便起见，概念描述及内容阐述中所涉及的各种结构和弦，都统一用大写的罗马数字来标记，而在具体范例中则采用大写或小写的罗马数字来作为各种结构和弦的标记。

第四节　四部和声记谱

和声学教学与练习通常采用大谱表即钢琴谱表，按四个声部记谱。每行谱表记录两个声部，即高音谱表记录高音声部(旋律声部)和中音声部，低音谱表记录次中音声部和低音声部。

例1-8

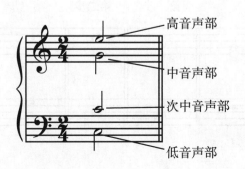

高音声部
中音声部
次中音声部
低音声部

四部和声记谱方法：

（1）高音声部和低音声部常被称为两个外声部,中音声部和次中音声部则被称为两个内声部。

（2）高音声部和低音声部的符干一律朝外,中音声部和次中音声部的符干一律朝内。

（3）原位正三和弦只有三个音,按四个声部记谱就必须重复一个音,目前只能重复正三和弦的根音。

（4）四个声部记谱中不能出现声部超越,即：上方声部的音不能低于下方声部的音,或下方声部的音不能高于上方声部的音。如例1-9中第三个声部的和弦音在音高上高过了第二个声部,是不正确的,要避免。

例1-9

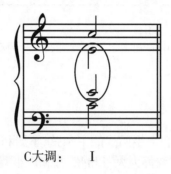

C大调：　　I

（5）上方三个声部中各相邻声部之间的音程距离不能超过八度(可以是八度)。而次中音声部和低音声部之间的音程距离没有限制。

第五节　原位正三和弦的四部和声形式

根据四部和声记谱的规定,我们可以把一个原位正三和弦改写成四部和声形式。

步骤如下：

（1）在低音谱表的低声部写上正三和弦的根音(低音)。

（2）在上三声部中的任意声部重复根音(高八度或高两、三个八度)。

（3）正三和弦的三音和五音分别写在剩余声部上(注意上方三个声部相邻声部之间的音程距离不能超过八度,可以是八度)。

例1-10

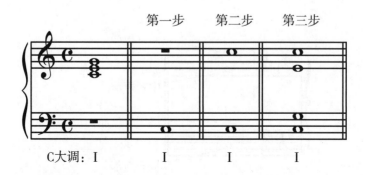

C大调：I　　　　I　　　　I　　　　I

第六节　和弦的排列法

和弦的排列法有以下三种。

一、密集排列法
上方三个声部中相邻声部之间的音程距离在四度以内(含四度),不能插入一个本和弦的和弦音。

二、开放排列法
上方三个声部中相邻声部之间的音程距离在五度以上八度以内(含五度和八度),能插入一个本和弦的和弦音。

例 1-11

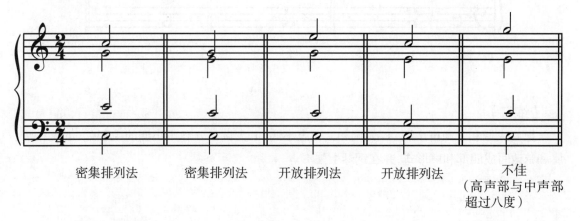

密集排列法　　密集排列法　　开放排列法　　开放排列法　　不佳
(高声部与中声部超过八度)

三、混合排列法
上方三个声部中相邻声部之间既有四度以内(含四度)又有五度以上(含五度和八度)的音程距离。如正三和弦的六和弦四部和声记谱:

例 1-12

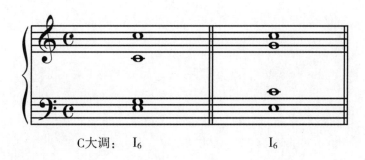

C大调:　　I_6　　　　　　　　　　I_6

第七节　和弦音的旋律位置

把三和弦的根音放在旋律位置,就叫根音的旋律位置。
把三和弦的三音放在旋律位置,就叫三音的旋律位置。
把三和弦的五音放在旋律位置,就叫五音的旋律位置。

例 1–13

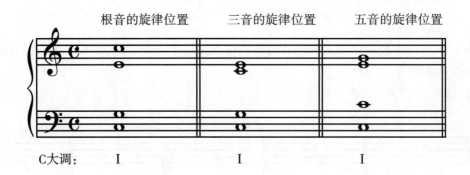

【练习】

　　把 C 大调和 a 和声小调、G 大调和 e 和声小调、F 大调和 d 和声小调的主和弦、下属和弦、属和弦改写成四部和声形式,并在钢琴上弹奏。

第二章 原位正三和弦的平稳连接

第一节 正三和弦的和声进行功能

在自然大调式与和声小调式中,主和弦最具稳定性,下属和弦、属和弦相对稳定的主和弦而言具有不稳定性。不稳定性和弦要求进行到稳定和弦,于是就出现以下几种和声进行功能。

一、正格进行

I—V,这是最基本、最重要的和声进行功能,可以互逆进行。两个和弦的根音相距纯五度或纯四度。

二、变格进行

I—IV,这也是基本的、重要的和声进行功能,可以互逆进行。两个和弦的根音相距纯四度或纯五度。

三、二度进行

IV → V,单方向进行,不能逆向进行。两个和弦的根音相距大二度。这种和声进行力度较大,故称超强进行。

四、复式进行

I → IV → V → I

注:在本教材中,符号"—"表示两个正三和弦可以互逆进行,如 I—V,即表示 I 进行到 V,又能 V 进行到 I;符号"→"表示两个正三和弦是单方向进行,不能逆向进行,如 I → V,只表示 I 进行到 V。

第二节 声部进行

一、单声部声部进行

1. 平稳进行

单个声部作横向上的一度、二度、三度音程进行。

例 2–1

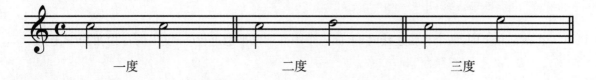

一度　　　　　　　　二度　　　　　　　　三度

2. 跳进进行

单个声部作横向上的四度以上的音程进行。

例 2-2

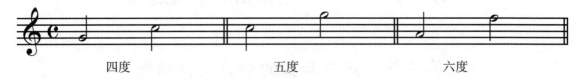

四度　　　　　　　　五度　　　　　　　　六度

二、两个声部进行方向有以下三种类型

1. 同向进行

两个声部向同一方向进行。

2. 反向进行

两个声部向相反方向进行。

3. 斜向进行

两个声部中,一个向上或向下进行,而另一个作同音进行。

例 2-3

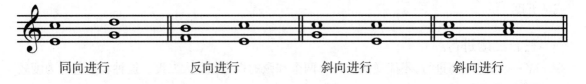

同向进行　　　　反向进行　　　　斜向进行　　　　斜向进行

三、在四部和声中,各对声部同时形成同向的、反向的、斜向的进行,相互之间取得平衡

例 2-4

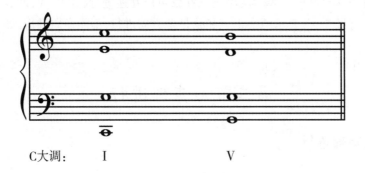

C大调：　　I　　　　　　V

第三节　原位正三和弦的平稳连接

在四部和声中,两个和弦连接时,上面三个声部均以平稳进行(三度内的音程)的方式连接,

称为平稳连接。和弦的连接以平稳连接为主。在例 2-4 中，旋律声部、中声部作下行二度进行，次中声部作一度进行。

和弦连接的基本方法有和声连接法与旋律连接法两种。

一、和声连接法

1. 定义

和声连接法是一种保持共同音的和弦连接方法。即两个和弦连接时把两个和弦相同的音放在同一个声部（简称保持共同音）。

2. I—IV、I—V

两个和弦进行可以互逆，它们之间有一个共同音，常采用和声连接法连接。

方法如下：

（1）在低音谱表上写出两个和弦的低音（根音），两个低音作四度或五度音程的跳进进行；

（2）完成前一和弦的四部和声结构，重复根音，密集排列或开放排列；

（3）把共同音放在同一声部（称为保持共同音。共同音在内声部，要用连线连起来）；

（4）其余两个声部平稳进行（考虑顺序：小二度→大二度→三度）。

例 2-5

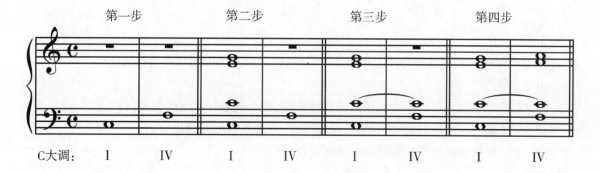

C大调：　　　I　　　IV　　　I　　　IV　　　I　　　IV　　　I　　　IV

二、旋律连接法

1. 定义

旋律连接法是一种不保持共同音的和弦连接方法。其一，前后两个和弦没有相同的音；其二，前后两个和弦有相同的音但不保持在同一声部。

2. I—IV、I—V

两个和弦进行可以互逆，它们之间有相同的音，但要求不保持在同一声部，用旋律连接法连接。

方法如下：

（1）在低音谱表上写出两个和弦的低音（根音），两个低音进行不能超过四度音程（可以是四度）；

（2）完成前一和弦的四部和声结构，重复根音，密集排列或开放排列；

（3）上三声部平稳进行并与低声部成反向进行。

例 2-6

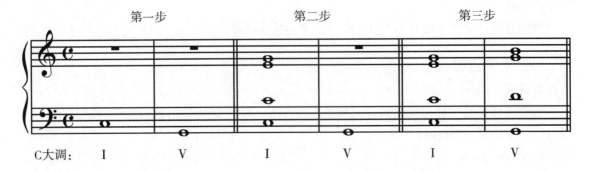

第一步　　　　　　　　第二步　　　　　　　　第三步

C大调：　　I　　　　V　　　　I　　　　V　　　　I　　　　V

例 2-7

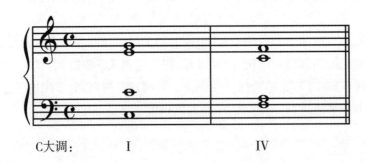

C大调：　　　　I　　　　　　　　　IV

3. IV → V

这是单方向的和声进行。两个和弦之间没有相同的音,只能用旋律连接法连接。

方法如下:

（1）在低音谱表上写出两个和弦的低音(根音),两个低音作二度音程进行;

（2）完成前一和弦的四部和声结构,重复根音,密集排列或开放排列;

（3）上三声部平稳进行并与低声部成反向进行。

例 2-8

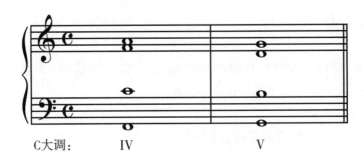

C大调：　　　　IV　　　　　　　　V

三、I → IV → V → I

I → IV → V → I是复式进行,是和声进行的一种基本功能。连接时可以用两种连接法,也可以只用旋律连接法。

（1）用两种连接法连接:

例 2-9

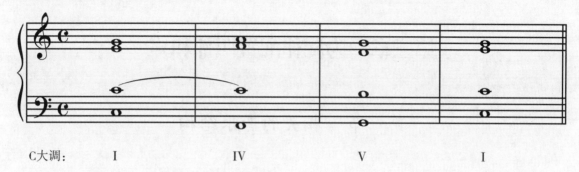

C大调：　　　I　　　　　　IV　　　　　　V　　　　　　I

（2）用旋律连接法连接：

例 2-10

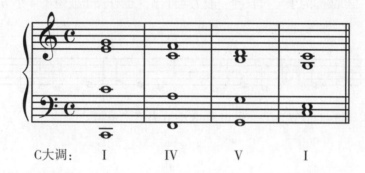

C大调：　　　I　　　IV　　　V　　　I

【练习】

1.用和声连接法完成下列和弦连接。

　G、F：I—IV　I—V

　e、d：i—iv　i—v

2.用旋律连接法完成下列和弦连接。

　D、bB：I—IV　I—V　IV→V

　b、g：i—iv　i—v　iv→v

3.完成下列和弦连接。

　A、E：I→IV→V→I

　$^\#$f、$^\#$c：i→iv→V→i

第三章　为旋律配置四部和声

第一节　相关的音乐结构

一、乐句

乐句是构成一首乐曲的一个具有特性的基本结构单位。它能表达出相对完整的意义，如同文章中的一句话一样，故称为乐句。长度一般为 4 小节。也有长于或短于 4 小节的乐句。

例 3-1

此例有两个乐句，1-4 小节为第一乐句，5-8 小节为第二乐句。

二、乐段

乐段是指大于乐句的音乐结构单位。通常由两个（或两个以上）的等长乐句构成，两个乐句有不同的但又相互联系的终止功能。

例 3-1 就是一个由两个等长乐句构成的典型乐段，第一乐句落在 C 大调的 II 级音上（第 4 小节），第二乐句落在 C 大调的主音（第 8 小节）。

第二节　终止式的种类

一、终止

结束一个乐句和乐段结构的陈述的和声进行，称为终止。在两乐句的乐段中，终止分为中间的终止（即第一乐句的终止）和结尾的终止（即第二乐句的终止）。

二、半终止

在两乐句的乐段中，第一乐句的终止，称为半终止，一般配用不稳定的和弦。

1. 正格半终止

正格半终止是指配用 V 和弦的半终止。

2. 变格半终止

变格半终止是指配用 IV 和弦的半终止。

在例 3-1 中,半终止处是第一乐句的结束音(第 4 小节),该音为 C 大调的 II 级音,根据它的功能属性,为它配 V,属于正格半终止。

三、全终止

在两乐句的乐段中,第二乐句结尾的终止,称为全终止,至少由两个和弦的进行构成。

1. 正格全终止

以 V → I 作为乐段的全终止。

在例 3-1 中,第二乐句的结束处(第 7-8 小节)为 C 大调的导音和主音,根据它们的功能属性,分别给它们配以 V 和 I,属于正格全终止。

在正格全终止中,有时 V 解决到省略五音的主和弦(重复根音)。

例 3-2

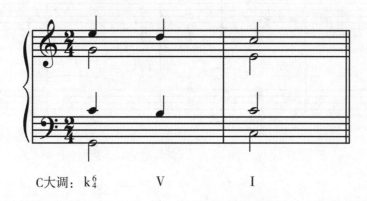

C大调: k_4^6 V I

2. 变格全终止

以 IV → I 作为乐段的一种终止,常作为补充终止使用,用在正格全终止的后面。

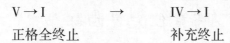

V → I → IV → I

正格全终止 补充终止

例 3-3

补充终止

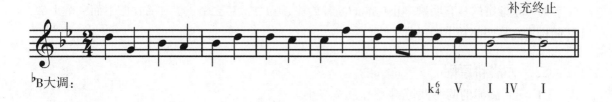

♭B大调: k_4^6 V I IV I

3. 完全终止

以 IV → V → I 作为乐段的全终止。

四、完满终止与不完满终止

1. 完满终止

在 V → I 的正格全终止中,两个和弦都用原位形式,I 处于强拍而且用根音的旋律位置。

例 3-4

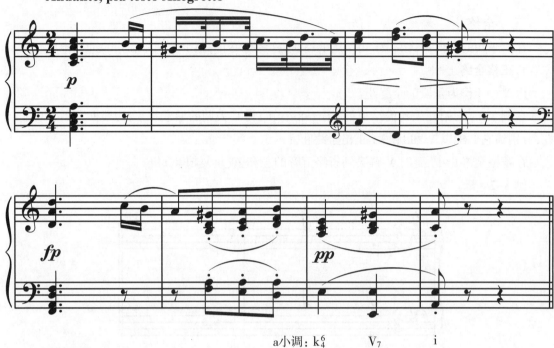

a小调：k$^6_4$ V$_7$ i

2. 不完满终止

在 V → I 的正格全终止中，两个和弦是转位形式，或者 I 处于弱拍，或者 I 不是根音的旋律位置，都属于不完满终止。

第三节　为旋律配置四部和声

一、为旋律配置四部和声

为一条指定的具有明确终止功能的高音旋律，用 I、IV、V 三个正三和弦加配下面三个声部，从而构成完整四部和声的进行。

二、方法和原则

（1）分析旋律的调性，划分半终止和全终止。

（2）为旋律中的每一个音选配一个正三和弦，相邻的音配用不同的正三和弦，作好和弦标记（目前只用 I、IV、V）。

（3）开始和结尾一般配 I；半终止处多配 V；如果有从弱拍起句的音，该音可不配和弦，或配 V。

（4）一个正三和弦不能跨小节重复；避免 V → IV。

（5）某个音存在选配两种和弦时，应根据上述法则进行比较确定。

（6）低音不作连续的同向四度或同向五度的跳进。

（7）第一乐句从第一个和弦到半终止和弦,第二乐句从第一个和弦到全终止和弦,要依次按和声连接法和旋律连接法进行正确连接。

三、实践指导

为指定的高音旋律选配好正三和弦,旋律音已构成四部和声的高音声部。

先写出低音,低音的走向与旋律运动方向反向为最好,然后连接两个内声部。

注意: 第二乐句的第一个和弦与半终止和弦没有联系,可以重复。

现在我们根据为旋律配置四部和声的方法与原则,用正三和弦为例 3–1 的旋律配和声。

1. 将例 3–1 旋律抄在大谱表的高音声部,符干朝上

例 3–5

2. 判定、标明调性,划分乐句(半终止与全终止)

通过视唱或钢琴弹奏,观察到例 3–1 旋律的调号没有升降号,要么是 C 自然大调、要么是 a 和声小调,再结合结束音,可以判定为 C 自然大调。把调性标在谱例左下方。

根据两乐句乐段结构特点,可以判定第一乐句的结束音(第 4 小节,C 自然大调的 II 级音)为正格半终止,第二乐句的结束音(第 7–8 小节,C 自然大调的导音和主音)为正格全终止。

例 3–6

正格半终止 正格全终止

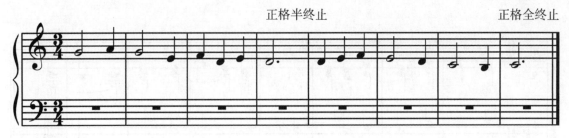

C大调:

3. 为旋律始音、半终止与全终止选配正三和弦

例 3–7

C大调: I V V I

4. 为剩余的其他旋律音选配正三和弦

例 3-8

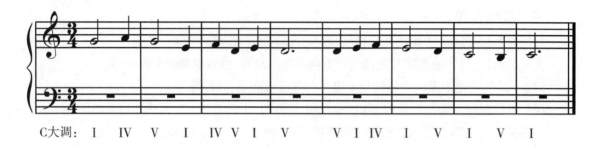

C大调： I IV V I IV V I V V VI IV I V I V I

5. 正三和弦选配好之后，写出低音（根音）

例 3-9

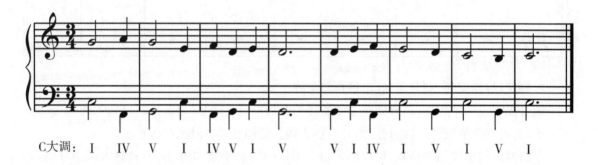

C大调： I IV V I IV V I V V VI IV I V I V I

6. 用两种连接法正确连接两个内声部

例 3-10

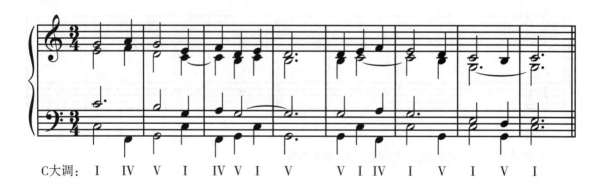

C大调： I IV V I IV V I V V VI IV I V I V I

下面是第二个用正三和弦为旋律配和声的例子：

例 3-11

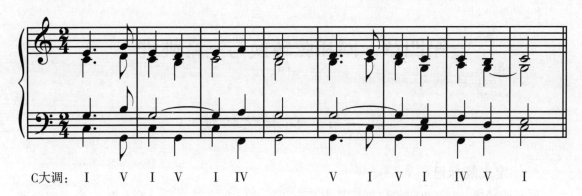

C大调： I V I V I IV V I V I IV V I

【练习】

用正三和弦为下列旋律配和声。

第四章　同和弦转换与三音跳进

第一节　同和弦转换

一、定义及标记

同和弦转换,也称和弦转换,即在某小节内,前一拍上的和弦在后一拍上重复,重复时低音不变或作八度跳跃,改变上面三个声部的和弦音排列位置。

同和弦转换用短横线标记,标在和弦的右边。如例4-1。

例4-1

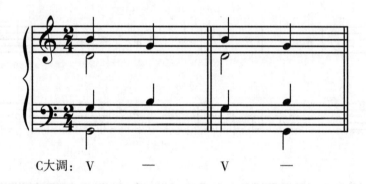

C大调：　V　　　—　　　V　　　—

二、同和弦转换的特点

（1）同和弦转换不能跨小节。

（2）同和弦转换可以简化和声进行,甚至一个小节只配一个和弦。

（3）同和弦转换可以使旋律出现跳进,增强旋律的流动性。

（4）同和弦转换可以改变和弦的排列(开放排列→密集排列,或反之),也可以不改变。

三、同和弦转换的方法

（1）同和弦作转换时各声部可作平稳进行(见例4-2第1小节)。

（2）同和弦作转换时上三声部之一可作跳进进行(见例4-2第2、3小节)。

（3）同和弦作转换时两个声部可同时作跳进进行(同向或反向)(见例4-2第4、5小节)。

（4）同和弦作转换时三个声部可同时作跳进进行,少见,易出现声部超越。

同和弦作转换时避免四声部同向,避免声部超越。

例 4-2

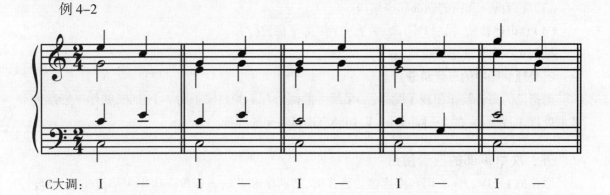

C大调：　I　—　　I　—　　I　—　　I　—　　I　—

四、实践指导

（1）同和弦作转换时如保持共同音（低音除外），必须改变排列法；如不保持共同音，就不改变排列法。

（2）在为指定的旋律配置和声时，如果某个小节内的旋律邻音呈现跳进进行，或呈三度音程进行，而且属于同一个和弦，就可以使用同和弦转换。

第二节　三音跳进

一、三音的定义

在原位三和弦与七和弦的结构中，根音上方的三度音称为三和弦与七和弦的三音。

二、三音跳进的定义

原位的 I—IV、I—V 用和声连接法连接时，把两个和弦的三音放在旋律声部或次中音声部构成四度、五度的跳进。

在和声小调的 i—v 中，两个三音只能构成减四度进行，不能作增五度进行。

三、三音跳进的特点

（1）三音跳进可以在一个小节内进行，也可以跨小节。

（2）三音跳进时，两个和弦用不同的排列法。

（3）两个和弦必须使用和声连接法连接。

四、旋律声部的三音跳进

原位的 I—IV、I—V（或反之）用和声连接法连接时，把两个和弦的三音放在旋律声部构成四度、五度的跳进。

1. 连接方法

（1）写出两个和弦的低音（根音）；

（2）把两个和弦的三音放在旋律声部构成四度或五度的跳进（与低音反向最佳）；

（3）完成前一和弦的四部和声结构；

（4）和声连接法，保留共同音，剩余一个声部平稳进行。

见例 4-3 第 1、2 小节。

2. 处理旋律中的三音跳进

当指定的高音旋律出现了跳进，如果跳进的两个音不能归属于同一个和弦，就作三音跳进技术处理，配置原位 的 I—IV 或 I—V，用和声连接法完成连接。

五、次中声部的三音跳进

原位的 I—IV、I—V 用和声连接法连接时，把两个和弦的三音放在次中声部作四度、五度的跳进。

1. 连接方法

（1）先写出两个和弦的低音（根音）；

（2）把两个和弦的三音放在次中声部构成四度或五度的跳进（与低音反向）；

（3）完成前一和弦的四部和声结构；

（4）和声连接法，保留共同音，剩余一个声部平稳进行；

见例 4-3 第 3、4 小节。

2. 为旋律配置和弦

在为旋律配置和弦时，适时、合理地在次中声部设计三音跳进，丰富声部进行。

例 4-3

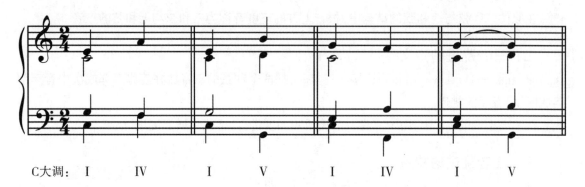

C大调： I　　IV　　I　　V　　I　　IV　　I　　V

六、实践指导

为旋律配和声时要注意区别同和弦转换中的跳进与三音跳进。

1. 同和弦转换中的跳进

跳进的两个音属于同一个和弦，不能跨小节。

2. 三音跳进

跳进的两个音不属于同一个和弦，而且是两个和弦的三音，可以跨小节。

配和声举例：

例 4-4

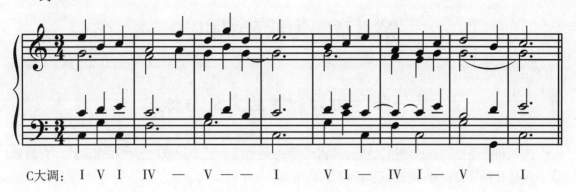

C大调： I V I IV — V — — I VI — IV I — V — I

【练习】

为下列旋律配和声。

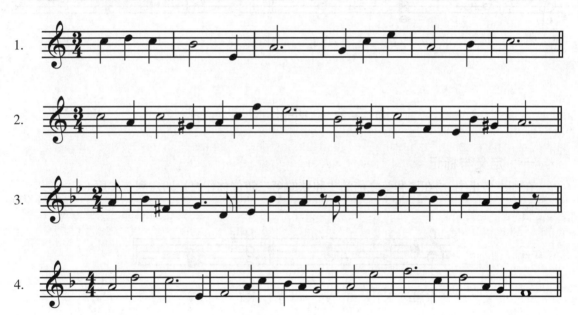

第五章　为低音配和声

第一节　四六和弦的定义与标记

四六和弦是指三和弦的第二转位，是以三和弦的五音为低音构成的转位和弦形式。它的低音不再是三和弦的根音，而是三和弦的五音。

三和弦的第二转位是用数字"6_4"标在和弦级数标记 I、IV、V 的右下方，如 I^6_4、IV^6_4、V^6_4 等。

例 5-1

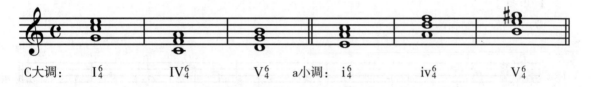

C大调：　I^6_4　　　　IV^6_4　　　　V^6_4　　a小调：i^6_4　　　　iv^6_4　　　　V^6_4

第二节　终止四六和弦

一、定义与标记

在和声终止中，用在属和弦之前的主和弦的第二转位称作终止四六和弦。用 K^6_4 标记。

例 5-2

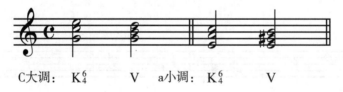

C大调：K^6_4　　　　V　　a小调：K^6_4　　　　V

二、K^6_4 的功能属性

终止四六和弦的结构等同于主和弦的第二转位，但其功能特点不是稳定的主和弦，而是由低音为代表的属功能与上方声部主功能结合构成的复合型功能和弦，在应用上更倾向于属功能和弦。

三、K^6_4 的重复音

在四部和声中 K^6_4 重复它的低音（调式属音，即主和弦的五音）。

例 5-3

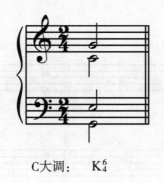

C大调： K_4^6

第三节　终止四六和弦的应用及和弦连接

一、I → K_4^6
常用和声连接法，保持共同音，平稳连接（见例5-4第1小节）。

二、IV → K_4^6
常用和声连接法，保持共同音，平稳连接（见例5-4第2小节）。

三、K_4^6 → V
运用于终止（或半终止）中的固定模式。
（1）K_4^6 处于强拍上或强位子上，其时值长于或等于（短于较少见）弱拍上或弱位子上的 V。
（2）常用和声连接法，保持共同音，平稳连接（见例5-4第3小节）。
（3）旋律声部可以跳进到 V 的三音或五音（有时允许出现声部超越）（见例5-4第4小节）。

例 5-4

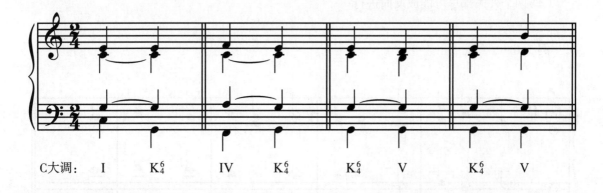

C大调：　I　　K_4^6　　　IV　　K_4^6　　　K_4^6　　V　　　K_4^6　　V

四、K_4^6 的转换
与正三和弦一样，K_4^6 可以作转换，低音保持不动或作八度跳进，上三声部改变和弦音的排

列位置,平稳转换或作声部跳进。

例 5-5

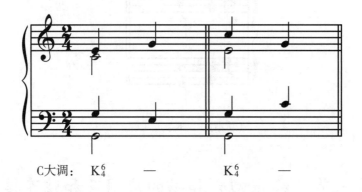

C大调： K_4^6 — K_4^6 —

第四节 为低音配和声

一、定义
为指定的低音声部配置上面三个声部构成完整的四部和声进行,称"为低音配和声"。

二、为低音配和声步骤
（1）分析调性,划分乐句,标出半终止、全终止及补充终止。

（2）根据低音旋律音选择并标记和弦,在终止中运用 K_4^6。

提示：在乐句内部的某小节内低音为长音时,将其一分为二作同和弦转换处理；在半终止和全终止中低声部的属音为长音时,将其一分为二配置成 K_4^6 —V。

（3）写作旋律声部时以平稳进行为主,跳进为辅。两个内声部尽可能平稳进行（共同音在内声部效果最佳）。

（4）两个外声部尽可能成反向进行。

配和声举例：

例 5-6

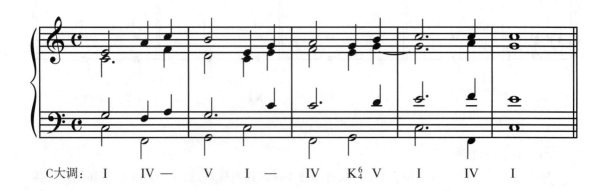

C大调： I IV — V I — IV K_4^6 V I IV I

【练习】

为下列旋律与低音配和声。

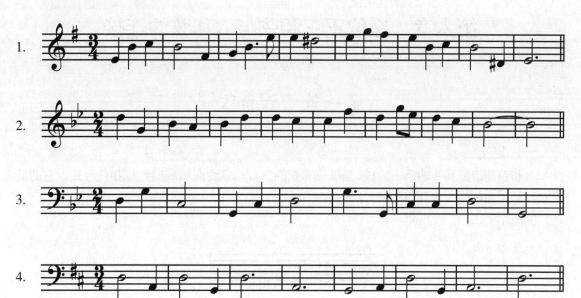

第六章　原位正三和弦与六和弦的连接

第一节　六和弦

一、定义

六和弦是指三和弦的第一转位,是以三和弦的三音作低音所构成的转位和弦形式。它的低音不再是三和弦的根音,而是三和弦的三音。

例6-1

二、标记法

三和弦的第一转位,是用数字"6"标在和弦级数标记 I、IV、V 的右下方,如 I_6、IV_6、V_6。

三、正三和弦的六和弦

正三和弦的六和弦是指自然大调式、和声小调式中三个正三和弦的第一转位。

例6-2

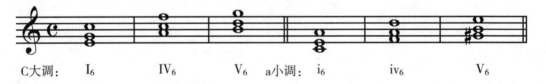

C大调:　　I_6　　　　　IV_6　　　　　V_6　　a小调:　i_6　　　　　iv_6　　　　　V_6

四、正三和弦的六和弦的重复音

正三和弦的六和弦写成四部和声,一般重复根音或五音,三音不重复。

例6-3

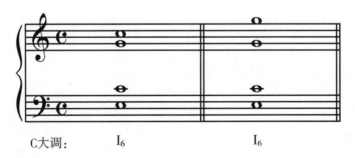

C大调:　　　　I_6　　　　　　　　　I_6

第二节 平行五、八度,反向五、八度,隐伏五、八度

正三和弦的六和弦有更多的和弦音重复法与排列法,与前后的和弦连接也更多样,极易出现平行五、八度,反向五、八度,隐伏五、八度等声部进行。由于平行五、八度,反向五、八度削弱声部进行的独立性,造成音响的空洞,因此在四部和声中被禁止出现。

一、平行五、八度

平行五度:指两个声部由一个五度同向进行到后一个五度。见例6-4第2小节,旋律声部与中声部构成平行五度。

平行八度:指两个声部由一个八度同向进行到后一个八度。见例6-4第1小节,旋律声部与次中声部构成平行八度。

二、反向五、八度

反向五度:指两个声部由一个五度反向进行到后一个五度。见例6-4第4小节,两个外声部构成反向五度。

反向八度:指两个声部由一个八度反向进行到后一个八度。见例6-4第3小节,两个外声部构成反向八度。

三、隐伏五、八度

隐伏五度:指两个声部由任何一个小于或大于五度的音程同向进行到一个五度。见例6-4第5小节,两个外声部构成隐伏五度。

隐伏八度:指两个声部由任何一个小于或大于八度的音程同向进行到一个八度。见例6-4第6小节,两个外声部构成隐伏八度。

只有一种隐伏五、八度禁用,即两个外声部中低音级进(二度进行)、旋律跳进所构成的隐伏五、八度。见例6-4第5、6小节,两个外声部构成隐伏五度、隐伏八度。

例6-4

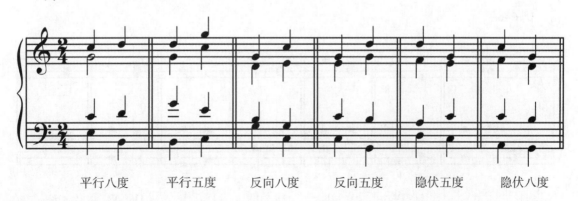

平行八度　　　平行五度　　　反向八度　　　反向五度　　　隐伏五度　　　隐伏八度

第三节　原位正三和弦与六和弦的平稳连接

一、原位正三和弦及其六和弦之间的平稳连接

原位正三和弦及其六和弦之间的平稳连接即在一个小节内的 $I—I_6$、$IV—IV_6$、$V—V_6$，如同同和弦的平稳转换。六和弦在其原位和弦之后最为常见，这种情况下六和弦可以重复三音。

例 6-5

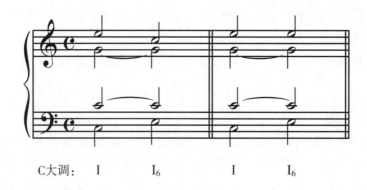

C大调：　I　　　　 I_6　　　　 I　　　　 I_6

二、$I—V_6$、IV_6 与 $I_6—V$、IV

和声连接法，平稳连接。见例 6-6 第 1、2、3、4 小节。

三、$IV \rightarrow V_6$ 与 $IV_6 \rightarrow V$

旋律连接法，平稳连接。

其中 $IV \rightarrow V_6$ 的低音只能作减五度进行，而不作增四度进行。见例 6-6 第 5、6、7 小节。

特别提示：

（1）在四部和声中，避免增音程的声部进行，以减音程代替。

（2）在运用六和弦时，和弦连接如果用旋律连接法，旋律连接法原来的"低音不超过四度"和"上三声部与低音反向进行"两个原则不再有效，只要求避免四声部同向。

例 6-6

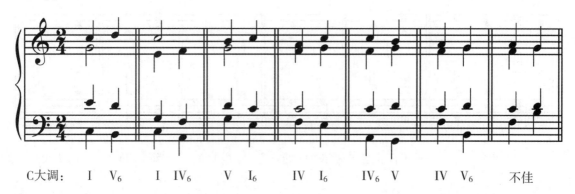

C大调：　I　V_6　　 I　IV_6　　 V　I_6　　 IV　I_6　　 IV_6　V　　 IV　V_6　　 不佳

四、实践指导

为指定旋律或低音配和声：

（1）开始处配置原位主和弦，在半终止与全终止中使用 $K_4^6 \to V$、$K_4^6 \to V \to I$。

（2）乐句内部使用原位正三和弦与六和弦的交替，以加强低音的旋律性。

（3）分析辨别指定旋律中的跳进属性（同和弦转换的跳进、三音跳进等），并作出相应的和弦配置和连接。

（4）为低音配和声时适当设计旋律声部的跳进（同和弦转换的跳进、三音跳进等），避免旋律与低音两个声部同时跳进。

（5）在半终止或全终止中，K_4^6 之前可用 I_6、IV_6，平稳连接。见下例。

例 6-7

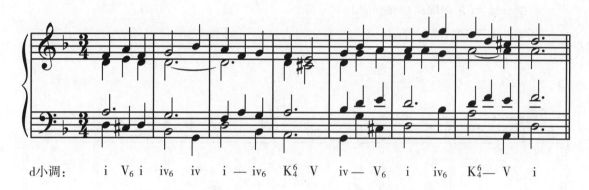

d小调：　i　V_6　i　iv_6　iv　i — iv_6　K_4^6　V　iv — V_6　i　iv_6　K_4^6 — V　i

第四节　原位正三和弦与六和弦连接时的声部跳进

一、原位正三和弦及其六和弦之间的转换

原位正三和弦及其六和弦之间的转换即在一个小节内的 I—I_6、IV—IV_6、V—V_6，如同同和弦的转换，作一到两个声部的跳进，不要出现四声部同向和声部超越。见例 6-9 第 1 小节。

二、正三和弦的六和弦作转换

正三和弦的六和弦作转换即 I_6－、IV_6－、V_6－。像这种转换必然会出现跳进。

例 6-8

C大调：　I_6　—　　IV_6　—　　V_6　—

三、I—V₆、IV₆ 与 I₆—V、IV

1. 根音的跳进

把两个和弦的根音放在同一个声部（上三声部之一）构成纯四、纯五度的跳进，其他声部平稳。和声连接法或旋律连接法。见例6-9第2、3小节。

2. 五音的跳进

把两个和弦的五音放在同一个声部（上三声部之一）构成纯四、纯五度的跳进，其他声部平稳。和声连接法或旋律连接法。见例6-9第4小节。

3. 平行四度或反向四度的双跳进

根音在旋律声部构成跳进，同时五音在内声部之一构成跳进，同向、反向都可以，其他声部平稳。常用旋律连接法。见例6-9第5小节。

4. 混合跳进（不相同名称音之间）

旋律声部出现根音与三音、五音与三音之间的六度、七度跳进，其他声部平稳。常用和声连接法。见例6-9第6、7小节。

例6-9

C大调：　　I　I₆　　I　V₆　　I　IV₆　　I₆　V　　I　IV₆　　V₆　I　　I₆　IV

四、IV → V₆ 与 IV₆ → V

1. 五音到根音的跳进（不相同名称音之间）

即把 IV 或 IV₆ 的五音和 V₆ 或 V 的根音放在同一个声部（上三声部之一）构成纯四、纯五度的跳进，其他声部平稳。旋律连接法。见例6-11第1小节。

在 IV₆ → V 中有时会出现四声部同向，为避免之，低音可改作七度大跳。见例6-10。

例6-10

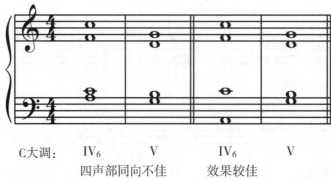

C大调：　　　IV₆　　　　　V　　　　　IV₆　　　　　V

　　　　　　四声部同向不佳　　　　　效果较佳

2. 混合跳进(不同名称音之间)

在 $IV_6 \to V$ 中,旋律声部出现根音与三音之间构成的减五度跳进,其他声部平稳。旋律连接法。见例 6-11 第 2 小节。

例 6-11

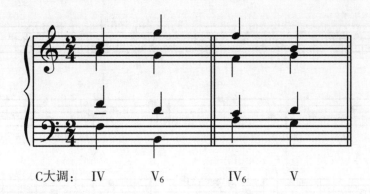

C大调:　IV　　V₆　　　IV₆　　V

五、实践指导

为指定旋律和低音声部配和声。

(1)开始处配置原位主和弦,在半终止与全终止中使用 $K_4^6 \to V$、$K_4^6 \to V \to I$。

(2)乐句内部使用原位正三和弦与六和弦的交替。

(3)分析辨别指定旋律中的跳进属性(是同和弦转换,还是三音跳进、根音跳进、五音跳进或者混合跳进等),并作出相应的和弦配置和连接。

(4)为低音声部配和声时,在旋律声部适当地设计引入跳进(同和弦转换的跳进、三音跳进、根音跳进、五音跳进或者混合跳进等);内声部平稳。

(5)避免旋律与低音两个声部构成禁止的隐伏五、八度。

配和声举例:

例 6-12

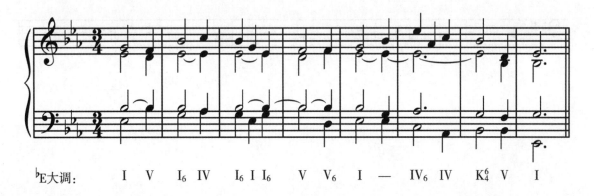

bE大调:　　　I　V　I₆　IV　　I₆　II　I₆　　V　V₆　I　—　　IV₆　IV　　K₄⁶　V　I

【练习】

为下列旋律与低音配和声。

1—3 题要求平稳连接,4—6 题要求运用跳进。

第七章　两个六和弦的连接

第一节　两个六和弦的平稳连接

一、I_6—IV_6 与 I_6—V_6

和声连接法,保持两个声部的共同音,平稳连接。

注意两点:

（1）为避免不良声部进行,两个六和弦重复不同的和弦音。即在 I_6—IV_6 中,I_6 重复根音,IV_6 重复五音;在 I_6—V_6 中,I_6 重复五音,V_6 重复根音。见例7–1第1、2小节。

（2）和声小调中 I_6—V_6,低音作减四度音程进行,以避免增五度音程。

二、$IV_6 \rightarrow V_6$

用旋律连接法,平稳连接。

注意两点:

（1）IV_6 重复根音并且用根音旋律位置,V_6 重复五音。见例7–1第3小节。

（2）和声小调中低声部 iv_6 的三音作减七度下行进行到 V_6 的三音,或是将 iv_6 的三音升高半音再上行进行到 V_6 的三音。见例7–1第4、5小节。

例7–1

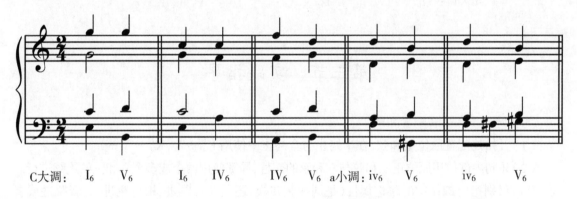

C大调：　I_6　　V_6　　I_6　　IV_6　　IV_6　　V_6　a小调：iv_6　　V_6　　iv_6　　V_6

第二节　两个六和弦连接时的声部跳进

一、$I_6 \rightarrow V_6$ 与 $I_6 \rightarrow IV_6$

1. 根音的跳进

把两个和弦的根音放在同一个声部(上三声部之一)构成纯四、纯五度的跳进,其他声部平

稳。和声连接法。见例 7-2 第 1 小节。

2. 五音的跳进

把两个和弦的五音放在同一个声部(上三声部之一)构成纯四、纯五度的跳进,其他声部平稳。和声连接法。见例 7-2 第 2 小节。

3. 平行四度或反向四度的双跳进

根音在旋律声部构成跳进,同时五音在内声部之一构成跳进,同向、反向都可以,其他声部平稳。常用和声连接法。见例 7-2 第 3 小节。

二、$IV_6 \rightarrow V_6$

五音到根音的跳进

把 IV_6 的五音和 V_6 的根音放在同一个声部(上三声部之一)构成纯四、纯五度的跳进,其他声部平稳。旋律连接法。见例 7-2 第 4 小节。

例 7-2

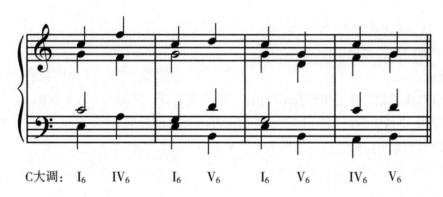

C大调:　I_6　IV_6　I_6　V_6　I_6　V_6　IV_6　V_6

第三节　实践指导

为指定旋律和低音配置和声。

(1)开始处配置原位主和弦,在半终止与全终止中使用 $K_4^6 \rightarrow V$、$K_4^6 \rightarrow V \rightarrow I$。

(2)乐句内部使用原位正三和弦与六和弦的交替,局部使用两个或多个六和弦的连续进行。

(3)辨别指定旋律中的跳进属性(是同和弦转换,还是三音跳进、根音跳进、五音跳进或者混合跳进等),并作出相应的和弦配置和连接。

(4)为低音声部配和声时,在旋律声部适当地设计引入跳进(同和弦转换的跳进、三音跳进、根音跳进、五音跳进或者混合跳进等);内声部平稳。

(5)避免旋律与低音两个声部构成禁止的隐伏五、八度。避免平行五、八度。

配和声举例。

例 7–3

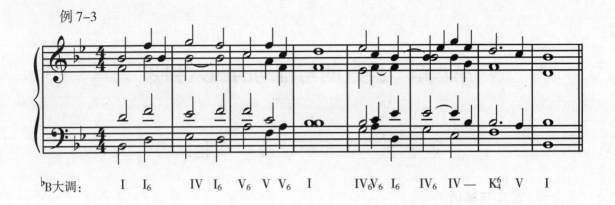

\flatB大调： I I₆ IV I₆ V₆ V V₆ I IV₆V₆ I₆ IV₆ IV — K⁶₄ V I

【练习】

为下列旋律与低音配和声。

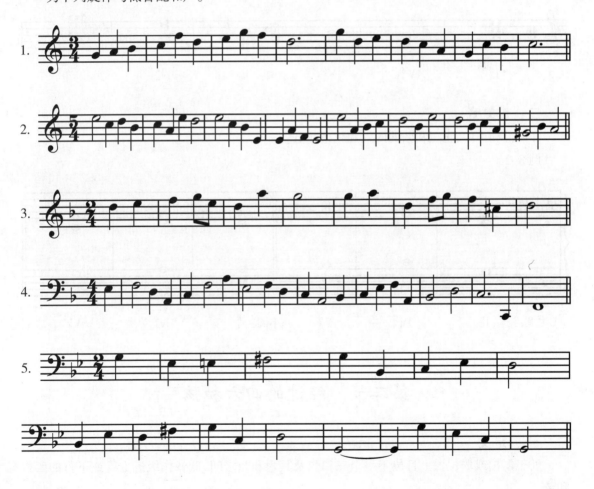

第八章 经过的与辅助的四六和弦

第一节 正三和弦的四六和弦

一、定义与标记

正三和弦的四六和弦是指正三和弦的第二转位。即以正三和弦的五音为低音构成的转位和弦形式。用 I_4^6、IV_4^6、V_4^6 标记。

例 8–1

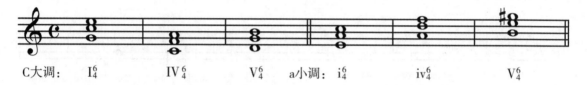

C大调： I_4^6　　　IV_4^6　　　V_4^6　a小调： i_4^6　　　iv_4^6　　　V_4^6

二、重复音

在四部和声中,正三和弦的四六和弦重复五音。

例 8–2

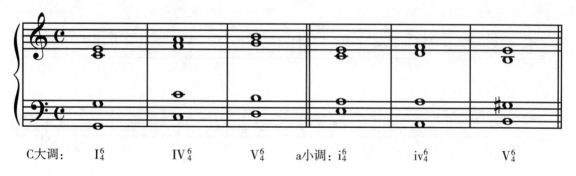

C大调： I_4^6　　　　IV_4^6　　　V_4^6　a小调： i_4^6　　　iv_4^6　　　V_4^6

第二节 经过的四六和弦

一、定义

处于弱拍或弱位置上且位于一个三和弦及其六和弦之间、低音作级进上行或下行的四六和弦。

二、固定应用公式

1. 在主三和弦及其六和弦之间用经过的属四六和弦

$$I—V_4^6—I_6$$

2. 在下属三和弦及其六和弦之间用经过的主四六和弦

$$IV—I_4^6—IV_6$$

例 8–3

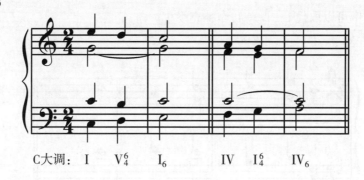

C大调：　I　V_4^6　I_6　　IV　I_4^6　IV_6

三、声部进行特点

（1）低音作级进上行或下行的三个音的旋律进行。

（2）上三声部之一与低音作逆行进行。

（3）其余两个声部中，一个声部保持共同音，另一个声部平稳进行。

第三节　辅助的四六和弦

一、定义

处于弱拍或弱位置上且位于一个三和弦及其反复之间、低音作同音进行的四六和弦。

二、固定应用公式

1. 在主三和弦及其反复之间用辅助的下属四六和弦

$$I—IV_4^6—I$$

2. 在属三和弦及其反复之间用辅助的主四六和弦

$$V—I_4^6—V$$

例 8–4

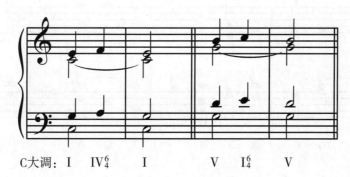

C大调：　I　IV_4^6　I　　　V　I_4^6　V

三、声部进行特点

（1）低音作共同音的持续进行。

（2）上三声部之一高八度重复低音。

（3）其余两个声部平稳进行。

四、I—IV6_4—I

在变格全终止中可以取代 I—IV—I，作补充终止。

例 8-5

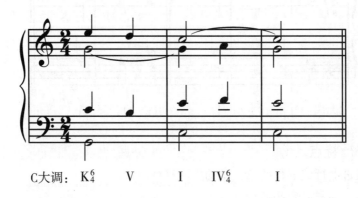

C大调：K$^6_4$ V I IV6_4 I

第四节　实践指导

（1）如果指定的旋律或低音是从主三和弦的根音级进到它的三音（或反之），就可配经过的 V$^6_4$。

（2）如果指定的旋律或低音是下属三和弦的根音级进到它的三音（或反之），就可配经过的 I$^6_4$。

（3）指定的低音呈三个主音或属音的连续进行，就可能配置辅助的 IV6_4、I$^6_4$。

配和声举例：

例 8-6

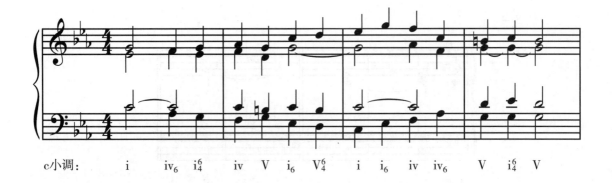

c小调： i iv$_6$ i$^6_4$ iv V i$_6$ V$^6_4$ i i$_6$ iv iv$_6$ V i$^6_4$ V

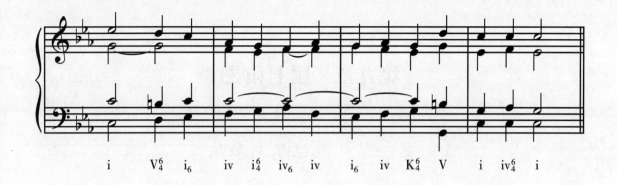

$$\text{i}\quad \text{V}_4^6\quad \text{i}_6\quad \text{iv}\quad \text{i}_4^6\quad \text{iv}_6\quad \text{iv}\quad \text{i}_6\quad \text{iv}\quad \text{K}_4^6\quad \text{V}\quad \text{i}\quad \text{iv}_4^6\quad \text{i}$$

【练习】

为下列旋律与低音配和声。

第九章　属七和弦

第一节　原位属七和弦

一、定义与标记

属七和弦是指在大调式与和声小调式的属音上构成的大小七和弦。原位属七和弦由大三度、纯五度和小七度构成,最上方的那个音叫七音。标记为 V_7。

例 9-1

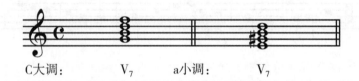

二、原位属七和弦的音响效果

在调性音乐中,属七和弦属于不协和和弦,音响紧张,需要解决到主和弦。

三、原位属七和弦的应用结构形式与四声部记谱

原位属七和弦在四部和声中有两种应用结构形式。

1. 完全的属七和弦

完全的属七和弦既不省略音也不重复音,四个和弦音各占一个声部。

2. 不完全的属七和弦

不完全的属七和弦省略五音重复根音。

例 9-2

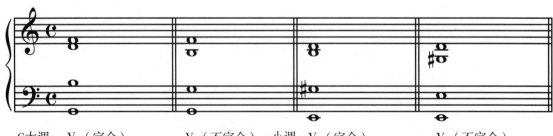

四、原位属七和弦的应用及和弦连接

1. I、I_6 → V_7

和声连接法或旋律连接法。

（1）平稳连接，平稳进行到属七和弦的七音。容许出现纯五度到减五度的声部进行（这种情况也可出现在其他和弦的连接中）。见例9-3第1、2小节。

（2）上三声部之一（常在旋律声部）上行跳进到属七和弦的七音。见例9-3第3小节。

例9-3

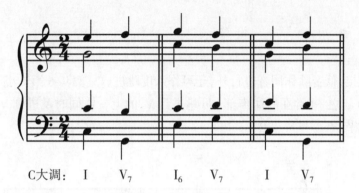

C大调： I V_7 I_6 V_7 I V_7

2. IV、IV_6 → V_7

和声连接法或旋律连接法。

（1）平稳连接，保持属七和弦的七音。见例9-4第1、2小节。

（2）上三声部之一（常在旋律声部）上行跳进到属七和弦的七音。见例9-4第3小节。

例9-4

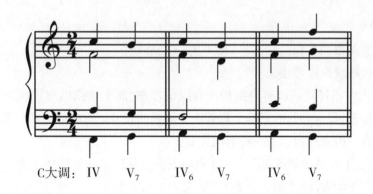

C大调： IV V_7 IV_6 V_7 IV_6 V_7

3. V、V_6 → V_7

和声连接法。

（1）平稳连接，保持共同音，平稳进行到属七和弦的七音。见例9-5第1小节。

（2）如同同和弦转换，上三声部之一（常在旋律声部）跳进到属七和弦的七音。若有两个声部跳进，必有一个声部是跳进到属七和弦的七音。见例9-5第2小节。

例 9–5

C大调：　V　　　V_7　　　V　　　V_7

4. $K_4^6 \rightarrow V_7$

（1）平稳连接,低音除作同音进行外,还可作八度跳进。见例 9–6 第 1 小节。

（2）上三声部之一（常在旋律声部）可跳进到 V_7 的七音或同时跳进到 V_7 的七音和三音。见例 9–6 第 2 小节。

例 9–6

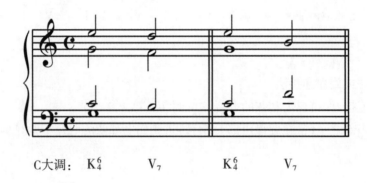

C大调：　K_4^6　　　V_7　　　K_4^6　　　V_7

5. $V_7 \rightarrow I$

属七和弦解决到主和弦标志着调性的建立与确定。

和声连接法或旋律连接法。

按照调式中不稳定音级解决到稳定音级的原则,属七和弦的七音和五音下行解决到主和弦的三音和根音,属七和弦的三音上行解决主和弦的根音。有时属七和弦的三音也下行进行到主和弦的五音。因此得出以下三种解决方式：

（1）完全的 V_7 解决到不完全的 I,I 省略五音重复根音。见例 9–7 第 1 小节。

（2）不完全的 V_7 解决到完全的 I。见例 9–7 第 2 小节。

（3）完全的 V_7 解决到完全的 I。这种情况下,V_7 的三音（导音）不解决到主音,而是下行进行到 I 的五音。见例 9–7 第 3 小节。

例 9–7

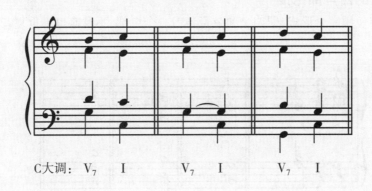

C大调：　V₇　　I　　　　V₇　　I　　　　V₇　　I

6. 原位属七和弦的转换

原位属七和弦作转换时，七音尽量保持在同一个声部。平稳转换或作跳进。

例 9–8

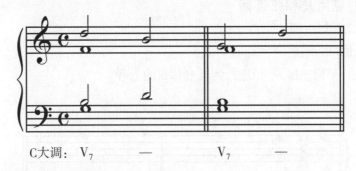

C大调：　V₇　　—　　　　V₇　　—

7. 终止中的原位属七和弦

原位属七和弦一般用在完全终止中，如 IV → V₇ → I、K₄⁶ → V₇ → I；半终止一般用属和弦或下属和弦，如用原位属七和弦，其前面不用 K₄⁶，用 IV → V₇、I → V₇ 等构成半终止。

第二节　属七和弦的转位

一、名称与标记

在本教材中属七和弦的转位统称 V₇ 转位，有三个转位：

第一转位叫作五六和弦，用 V₅⁶ 标记，它的低音是属七和弦的三音。

第二转位叫作三四和弦，用 V₃⁴ 标记，它的低音是属七和弦的五音。

第三转位叫作二和弦，用 V₂ 标记，它的低音是属七和弦的七音。

例 9–9

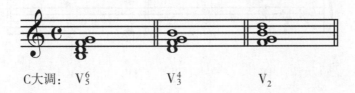

C大调：　V₅⁶　　　　　V₃⁴　　　　　V₂

二、V_7 转位的四声部记谱

属七和弦的转位用完全形式,即四个和弦音各占一个声部,不省略也不重复音。

例 9-10

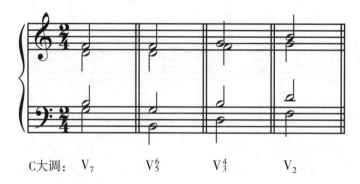

C大调: V_7 V_5^6 V_3^4 V_2

三、V_7 转位的应用及和弦连接

V_7 转位通常用在乐句内部。

1. I、I_6 → V_7 转位

常用和声连接法,平稳连接,平稳进行到属七和弦的七音。

例 9-11

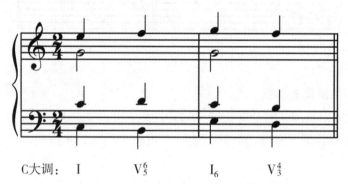

C大调: I V_5^6 I_6 V_3^4

2. IV、IV_6 → V_7 转位

和声连接法或旋律连接法,平稳连接。

例 9-12

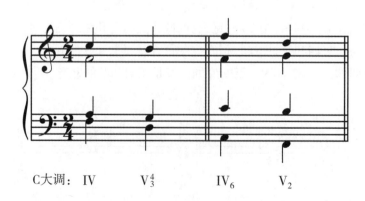

C大调: IV V_3^4 IV_6 V_2

3. V、V₆ → V₇ 转位

常用和声连接法。

（1）平稳连接，保持共同音，七音作经过音处理。见例 9–13 第 1 小节。

（2）上三声部之一跳进到属七和弦的七音。见例 9–13 第 2 小节。

例 9–13

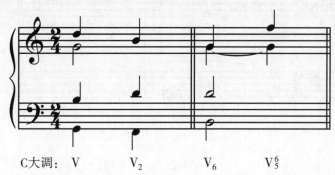

C大调：　V　　V₂　　V₆　　V₅⁶

4. V₇ → V₇ 转位

如同同和弦的平稳转换，七音尽量保持在同一个声部。

例 9–14

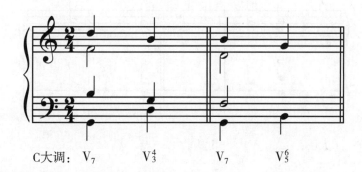

C大调：　V₇　　V₃⁴　　V₇　　V₅⁶

5. V₇ 转位 → I

按照调式中不稳定音级解决到稳定音级的原则，V₇ 转位解决到主和弦，典型的解决方式有三种，三种解决方式都是平稳解决，保持共同音。

（1）V₅⁶ → I。见例 9–15 第 1 小节。

（2）V₃⁴ → I、I₆。其中 V₃⁴ → I₆ 时，I₆ 重复三音。见例 9–15 第 2、3 小节。

（3）V₂ → I₆。见例 9–15 第 4 小节。

例 9–15

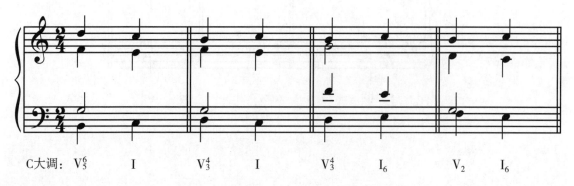

C大调：　V₅⁶　　I　　　V₃⁴　　I　　　V₃⁴　　I₆　　　V₂　　I₆

6. I—V$_3^4$—I$_6$

代替 I—V$_4^6$—I$_6$，V$_3^4$ 以经过和弦的形式使用。平稳连接。

例 9–16

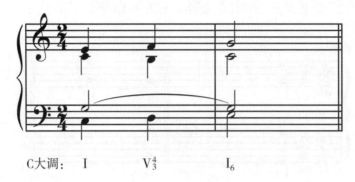

C大调：　I　　　　V$_3^4$　　　　I$_6$

7. K$_4^6$ → V$_2$ → I$_6$

七音在低声部作经过音处理。也可用 V → V$_2$ → I$_6$ 代替，作不完满终止。平稳连接。

例 9–17

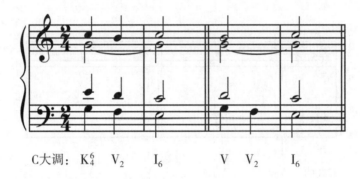

C大调：　K$_4^6$　V$_2$　I$_6$　　　V　V$_2$　I$_6$

8. V$_7$ 转位的转换

属七和弦的每一种转位形式都可作转换，各种转位之间的进行也构成转换，七音尽量保持在同一个声部。平稳转换或作跳进。

例 9–18

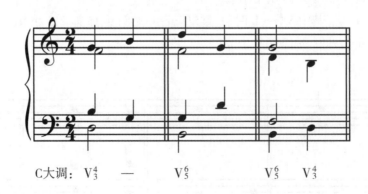

C大调：　V$_3^4$　　—　　V$_5^6$　　　V$_5^6$　V$_3^4$

第三节 属七和弦及其转位解决到主和弦的声部跳进

一、$V_7 \rightarrow I$

一般不作跳进。但作为例外,用在最后结尾时,两个外声部容许作反向或同向八度进行,这时出现两个外声部的根音跳进。两个和弦均省略五音。旋律连接法。见例9–19第1小节。

二、$V_5^6 \rightarrow I$

上三声部之一可作根音到根音的跳进。旋律连接法。较少见。见例9–19第2小节。

三、$V_3^4 \rightarrow I$

上三声部之一可作根音到根音的跳进。旋律连接法。见例9–19第3小节。

四、$V_2 \rightarrow I_6$

(1)上三声部之一可作五音到五音的跳进。和声连接法。见例9–19第4小节。

(2)上三声部之一可作根音到根音的跳进。和声连接法。较少见。

(3)旋律与内声部之一同时作平行四度或反向的双跳进,根音在五音的上面。旋律连接法。见例9–19第5小节。

例9–19

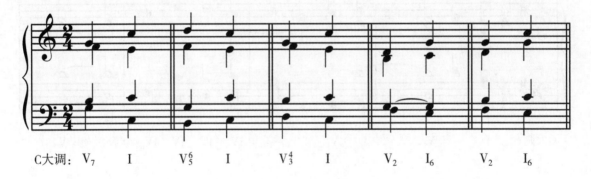

C大调: V_7 I V_5^6 I V_3^4 I V_2 I_6 V_2 I_6

第四节 实践指导

(1)为指定的旋律或低音配置和声,凡是配属和弦的地方都可以配属七和弦及其转位。尽量把属七和弦的转位用在乐句内部,把原位属七和弦用在终止中。

(2)为指定的旋律或低音配置和声,调式音阶第四级音(下属音)在符合条件下也可配属七和弦及其转位。

配和声举例：

例 9-20

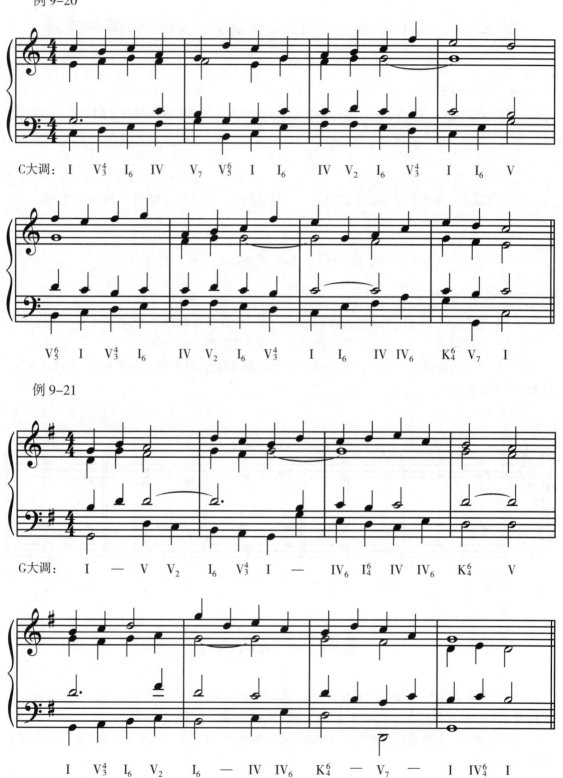

C大调： I V$_3^4$ I$_6$ IV V$_7$ V$_5^6$ I I$_6$ IV V$_2$ I$_6$ V$_3^4$ I I$_6$ V

V$_5^6$ I V$_3^4$ I$_6$ IV V$_2$ I$_6$ V$_3^4$ I I$_6$ IV IV$_6$ K$_4^6$ V$_7$ I

例 9-21

G大调： I — V V$_2$ I$_6$ V$_3^4$ I — IV$_6$ I$_4^6$ IV IV$_6$ K$_4^6$ V

I V$_3^4$ I$_6$ V$_2$ I$_6$ — IV IV$_6$ K$_4^6$ — V$_7$ — I IV$_4^6$ I

【练习】

为下列旋律与低音配和声。

第十章 大调式与和声小调式的和声功能体系

第一节 副三和弦

在大调式与和声小调式音阶的第 II、III、VI、VII 级音上构成的三和弦叫做副三和弦。

例 10-1

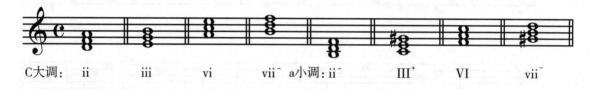

C大调：ii iii vi vii⁻ a小调：ii⁻ III⁺ VI vii⁻

第二节 主要的七和弦

一、属七和弦

属七和弦，是指在自然大调式与和声小调式音阶的第五级音属音上构成的大小七和弦（第九章内容）。

例 10-2

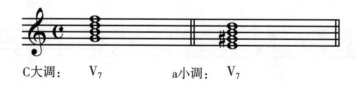

C大调： V_7 a小调： V_7

二、常用的副七和弦

在自然大调式与和声小调式音阶的每一个音级上构成的七和弦（ V_7 除外），统称为副七和弦。

例 10-3

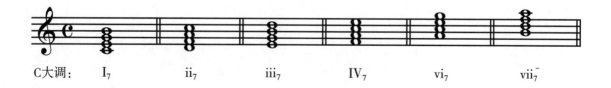

C大调： I_7 ii_7 iii_7 IV_7 vi_7 vii_7^-

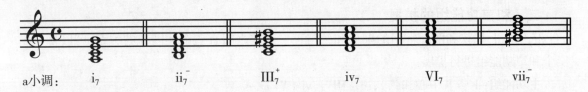

a小调：　　　i_7　　　　　ii_7^-　　　　　III_7^+　　　　　iv_7　　　　　VI_7　　　　　vii_7^-

　　最常用的两个副七和弦是下属七和弦 ii7 和导七和弦 vii_7^-。其他副七和弦一般用于模进中，很少单独使用。

第三节　自然大调式与和声小调式的和声功能体系

一、和声功能组的建立

　　自然大调式与和声小调式的七个三和弦：

例 10-4

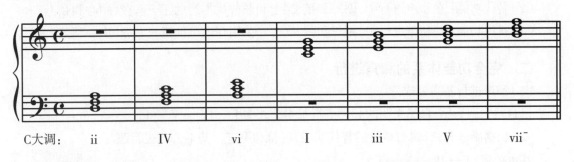

C大调：　　　ii　　　　IV　　　　vi　　　　I　　　　iii　　　　V　　　　vii^-

例 10-5

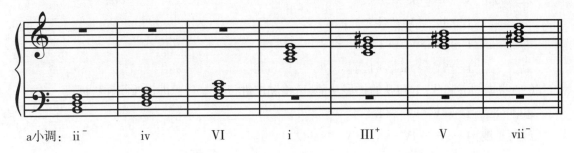

a小调：　　ii^-　　　　iv　　　　VI　　　　i　　　　III^+　　　　V　　　　vii^-

　　在自然大调式与和声小调式中，依据副三和弦与正三和弦之间至少有两个共同音的关系，可以建立三个和声功能组，每一个和声功能组以正三和弦为中心和弦并以它命名：

　　主功能组：I（i）（中心和弦）、iii（III^+）、vi（VI）

　　下属功能组：IV（iv）（中心和弦）、ii（ii^-）、vi（VI）

　　属功能组：V（中心和弦）、iii（III^+）、vii^-

　　从以上看出，vi（VI）既属于主功能组又属于下属功能组，具有双重功能。iii（III^+）也具双重功能，但自然大调中的 iii 含有导音，更倾向属功能组，而和声小调中的 III^+ 是增三和弦，极少运用。

二、和声功能组的扩展

依据属七和弦和两个常用的副七和弦与正三和弦之间有三个共同音的关系,可以将上述三个和声功能组进行扩展:

主功能组:I(i)(中心和弦)、iii(III⁺)、vi(VI)

下属功能组:IV(iv)(中心和弦)、ii(ii⁻)、vi(VI)、II₇

属功能组:V(中心和弦)、iii(III⁺)、vii⁻、V₇、vii⁻₇

注意:VII$_5^6$具有下属功能。

第四节 完全功能体系的和声进行

一、副三和弦、副七和弦的应用特点

(1)副三和弦常用六和弦形式,但 iii 和 vi(VI)一般用原位,重复三音或五音。

(2)替代功能:在和声进行中,副三和弦、副七和弦替代本组的正三和弦(中心和弦)。

(3)扩展功能:在和声进行中,副三和弦、副七和弦用在本组的正三和弦(中心和弦)之后。

二、完全功能体系的和声进行

(1)和声进行基本公式。

以自然大调为例,自然大调的和声进行基本公式为 I→IV→V→I。

(2)根据副三和弦、副七和弦的替代功能,可将和声进行基本公式进行改写。

基本公式:I→IV→V→I

改写为: I→ii→V₇→I

I→ii₇→V₇→I

I→vi→V₇→I

I→IV→vii⁻₇→I 等。

(3)根据副三和弦、七和弦的扩展功能,可将和声进行基本公式进行改写和扩展。

基本公式:I→IV→V→I

改写扩展:I→vi→IV→V→V₇→I

I→IV→ii→V→vii⁻₇→I

I→vi→IV→ii₇→V→V₇→I 等等。

第十一章　Ⅱ级六和弦与三和弦

第一节　Ⅱ级六和弦

一、定义与标记

Ⅱ级六和弦是副三和弦Ⅱ的第一转位，叫作Ⅱ的六和弦。它的低音为Ⅱ的三音。在自然大调式中为小三和弦，在和声小调式中为减三和弦，用II_6标记。

例 11-1

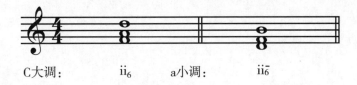

C大调：　　　ii_6　　　a小调：　　　$ii_{\overline{6}}$

二、重复音

在四部和声中，Ⅱ级六和弦一般重复三音，也可以重复根音。偶尔重复五音。

例 11-2

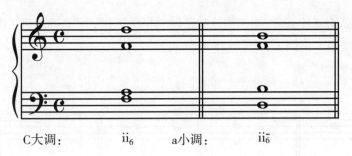

C大调：　　　ii_6　　　a小调：　　　$ii_{\overline{6}}$

三、和声布局

1. 替代功能

在为旋律设计选配的和弦进行序列中，II_6可以取代IV。

$$I \rightarrow IV \rightarrow V \rightarrow I \rightarrow IV \rightarrow K_4^6 \rightarrow V_7 \rightarrow I$$

改为$I \rightarrow IV \rightarrow V \rightarrow I \rightarrow II_6 \rightarrow K_4^6 \rightarrow V_7 \rightarrow I$等。

2. 扩展功能

在为旋律设计选配的和弦进行序列中，I_6 I可以用在IV之后。

$$I \rightarrow IV \rightarrow V \rightarrow I \rightarrow IV \rightarrow K_4^6 \rightarrow V_7 \rightarrow I$$

扩展为$I \rightarrow IV \rightarrow V \rightarrow I \rightarrow IV \rightarrow II_6 \rightarrow K_4^6 \rightarrow V_7 \rightarrow I$等。

四、II 级六和弦的应用及和弦连接

1. I、I₆ → II₆

旋律连接法,平稳连接。见例 11-3 第 1 小节。

2. IV、IV₆ → II₆

从强拍到弱拍,常用和声连接法,平稳连接。见例 11-3 第 2 小节。

例 11-3

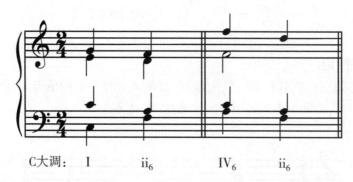

C大调: I ii₆ IV₆ ii₆

3. II₆ → V

注意两点:

(1)II₆ 重复根音时,用和声连接法,平稳连接。见例 11-4 第 1 小节。

(2)II₆ 重复三音时,用旋律连接法,平稳连接;用和声连接法,就可能出现上三声部之一的三音跳进(减五度)。见例 11-4 第 2、3 小节。

4. II₆ → V₆

无论两个和弦重复什么音,用和声连接法时就平稳连接;用旋律连接法时就可能出现上三声部之一的根音跳进。见例 11-4 第 4、5 小节。

例 11-4

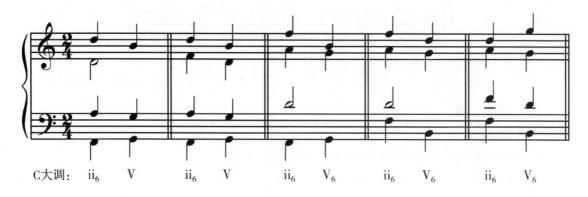

C大调: ii₆ V ii₆ V ii₆ V₆ ii₆ V₆ ii₆ V₆

5. II₆ → V₇ 及其转位

和声连接法,平稳连接。见例 11-5 第 1、2 小节。

6. II₆ → K₄⁶

旋律连接法。

（1）平稳连接。见例11-5第3小节。

（2）上三声部之一可作根音到五音的跳进，以避免平行五度。见例11-5第4小节。

7. $IV_6 \rightarrow I_4^6 \rightarrow II_6$

I_4^6 作经过和弦使用。见例11-5第5小节。

例 11-5

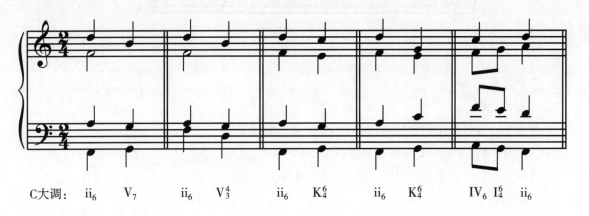

C大调：　　ii₆　　V₇　　　ii₆　　V₄³　　　ii₆　　K₄⁶　　　ii₆　　K₄⁶　　　IV₆　I₄⁶　ii₆

8. II₆ 作同和弦转换

II₆ 作同和弦转换时，可平稳转换或作跳进。

例 11-6

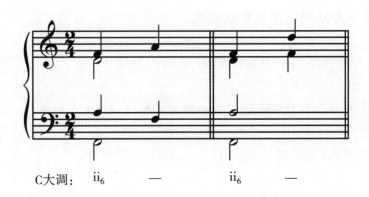

C大调：　　ii₆　　—　　　ii₆　　—

第二节　II 原位三和弦

一、应用条件与重复音

（1）II 原位三和弦一般只用在自然大调式中。

（2）重复音。

在四部和声中，II 原位三和弦重复三音或根音，偶尔重复五音。

例 11-7

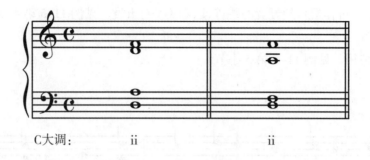

C大调：　　　　　　　ii　　　　　　　　　ii

二、和声布局

1. 替代功能

在为旋律设计选配的和弦进行序列中，II 可以取代 IV。

$$I \rightarrow IV \rightarrow V \rightarrow I \rightarrow IV \rightarrow K_4^6 \rightarrow V_7 \rightarrow I$$

改为 $I \rightarrow IV \rightarrow V \rightarrow I \rightarrow II \rightarrow K_4^6 \rightarrow V_7 \rightarrow I$ 等。

2. 扩展功能

在为旋律设计选配的和弦进行序列中，II 可以用在 IV 之后。

$$I \rightarrow IV \rightarrow V \rightarrow I \rightarrow IV \rightarrow K_4^6 \rightarrow V7 \rightarrow I$$

扩展为 $I \rightarrow IV \rightarrow V \rightarrow I \rightarrow IV \rightarrow II \rightarrow K_4^6 \rightarrow V_7 \rightarrow I$ 等。

三、II 原位三和弦的应用及和弦连接

1. $I_6 \rightarrow II$

旋律连接法，平稳连接。$I \rightarrow II$ 比较少用。见例 11-8 第 1 小节。

2. IV、$IV_6 \rightarrow II$

（1）和声连接法，保持两个共同音，平稳连接。见例 11-8 第 2、3 小节。

（2）用旋律连接法时可出现声部跳进，含三音跳进，如同和弦转换处理（这种进行在其他三度关系的和弦连接时都可能出现）。见例 11-8 第 4 小节。

3. $II \rightarrow V$、V_6

旋律连接法或和声连接法，平稳连接。见例 11-8 第 5、6 小节。

4. $II \rightarrow V_7$ 及其转位

和声连接法，平稳连接。见例 11-8 第 7、8 小节。

5. $II \rightarrow K_4^6$

旋律连接法，平稳连接。见例 11-8 第 9 小节。

6. $II_6 \rightarrow I_6 \rightarrow II$

I_6 作经过和弦使用，重复三音。见例 11-8 第 10 小节。

例 11-8

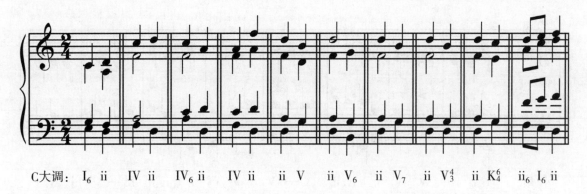

C大调：　I₆　ii　IV　ii　IV₆　ii　IV　ii　ii　V　ii　V₆　ii　V₇　ii　V₃⁴　ii　K₄⁶　ii₆ I₆ ii

7. Ⅱ 作同和弦转换

Ⅱ 原位三和弦作同和弦转换时,可平稳转换或作跳进。

例 11-9

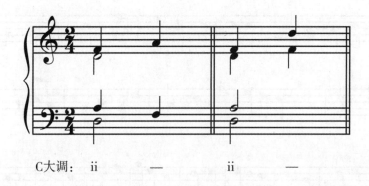

C大调：　ii　　—　　ii　　—

第三节　实践指导

从本章开始,为旋律与低音配和声时,一般以配正三和弦为主,副三和弦和两个副七三和弦为辅。

（1）初步选配和弦时仍然全部选配正三和弦和属七和弦的转位,半终止配用 K₄⁶ → V、全终止配用 K₄⁶ → V₇ 为最佳。

（2）利用副三和弦和副七三和弦的替代功能,在乐句内部用副三和弦和副七三和弦取代本功能组的正三和弦。

（3）利用副三和弦和副七三和弦的扩展功能,适当地改写乐句内部的同和弦转换。

（4）配置和弦时一般遵循原位正三和弦与六和弦的交替、正三和弦与副三和弦和副七三和弦的交替。尽量避免两个或以上的副三和弦的连续进行。

（5）注意加强旋律与低音的旋律性。

配和声举例：

例 11-10

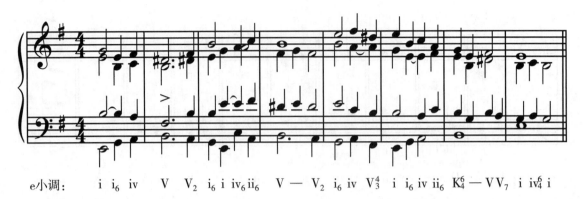

e小调：　　　i　i₆　iv　　V　V₂　i₆　i　iv₆ii₆　　V — V₂　i₆ iv V₃⁴　i　i₆ iv ii₆　K₄⁶ — VV₇　i iv₄⁶ i

【练习】

为下例旋律与低音配和声。

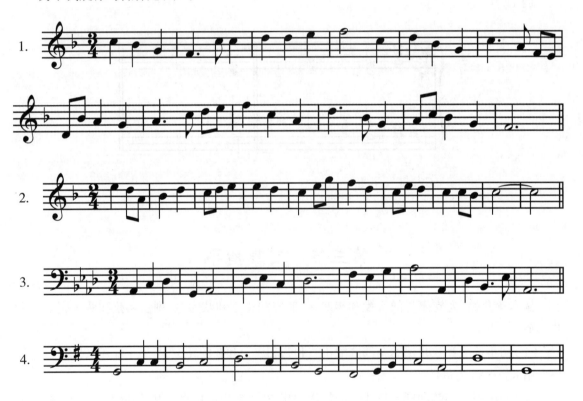

第十二章　和声大调

第一节　和声大调式下属组各和弦的结构

一、和声大调式的调式音阶结构特征

例 12-1

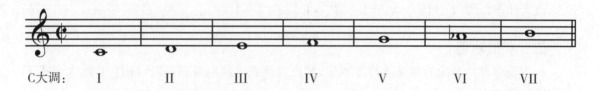

C大调：　　I　　　II　　　III　　　IV　　　V　　　VI　　　VII

和声大调式的音阶结构特征就是第 VI 级音是降低半音的。

二、和声大调式下属组各和弦的结构

由于和声大调式的音阶第 VI 级音是降低半音的,从而使下属组的 ii 变为减三和弦、IV 变为小三和弦。vi 变成增三和弦,一般极少运用。

例 12-2

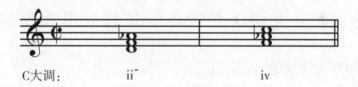

C大调：　　　　ii⁻　　　　　　iv

三、重复音

在四部和声中, iv 原位重复根音, iv₆ 重复根音或五音, ii⁻ 和 ii⁻₆ 重复三音或根音。

例 12-3

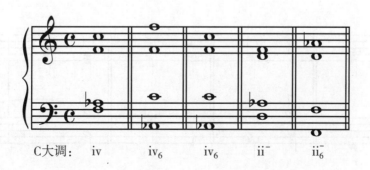

C大调：　iv　　iv₆　　iv₆　　ii⁻　　ii⁻₆

第二节　和声大调下属组各和弦的和声布局

一、替代功能

在为旋律设计选配的和弦进行序列中,和声大调下属组各和弦可以取代自然大调下属组相应的和弦。

自然大调: $I \rightarrow IV \rightarrow V \rightarrow I \rightarrow IV \rightarrow K_4^6 \rightarrow V_7 \rightarrow I$

改为和声大调: $I \rightarrow IV \rightarrow V \rightarrow I \rightarrow iv \rightarrow K_4^6 \rightarrow V_7 \rightarrow I$

自然大调: $I \rightarrow IV \rightarrow V \rightarrow I \rightarrow ii \rightarrow K_4^6 \rightarrow V_7 \rightarrow I$

改为和声大调: $I \rightarrow IV \rightarrow V \rightarrow I \rightarrow ii^- \rightarrow K_4^6 \rightarrow V_7 \rightarrow I$

二、扩展功能

在为旋律设计选配的和弦进行序列中,和声大调式下属组各和弦可以用在自然大调式下属组同级和弦之后。

自然大调: $I \rightarrow IV \rightarrow V \rightarrow I \rightarrow ii \rightarrow K_4^6 \rightarrow V_7 \rightarrow I$

扩展为: $I \rightarrow IV \rightarrow iv \rightarrow V \rightarrow I \rightarrow ii \rightarrow ii^- \rightarrow K_4^6 \rightarrow V_7 \rightarrow I$ 等

三、在指定旋律中含有 VI 级音时的选择

在指定旋律中含有降 VI 级音时,应选择配置和声大调下属组和弦中的和弦。

第三节　和声大调下属组各和弦的应用及和弦连接

一、I、I_6—和声大调式的 iv、iv_6、ii^-、ii^-_6

这是将和声大调式的 iv、iv_6、ii^-、ii^-_6 直接取代自然大调式的 IV、IV_6、ii 、ii_6,和声连接法或旋律连接法,平稳连接。见例 12-4 第 1、2、3 小节。

二、I—iv_4^6—I

取代自然大调式的 $I \rightarrow IV_4^6 \rightarrow I$,$iv_4^6$ 作辅助和弦使用。见例 12-4 第 4-5 小节。

例 12-4

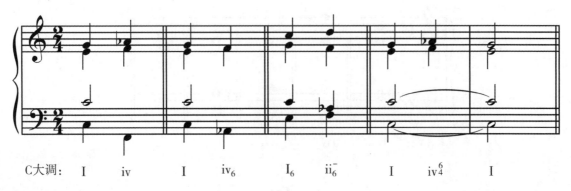

C大调:　　I　　iv　　　　I　　iv_6　　　　I_6　　ii^-_6　　　　I　　iv_4^6　　　　I

三、IV → iv、IV₆ → iv₆、ii → ii⁻、ii₆ → ii⁻₆

和声连接法,平稳连接,变化半音放在同一个声部。

例 12-5

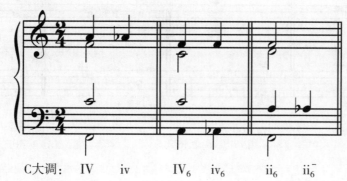

C大调: IV iv IV₆ iv₆ ii₆ ii⁻₆

四、和声大调式的 iv、iv₆、ii⁻、ii⁻₆ → V、V₆、V₇ 及其转位

旋律连接法或和声连接法,平稳连接,降 VI 音下行半音进行到属音。

例 12-6

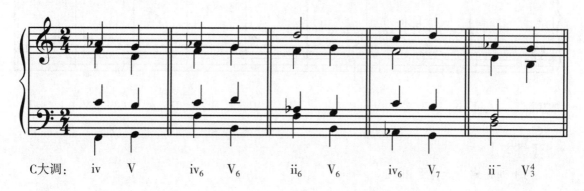

C大调: iv V iv₆ V₆ ii₆ V₆ iv₆ V₇ ii⁻ V⁴₃

五、和声大调式的 iv、iv₆、ii⁻、ii⁻₆ → K⁶₄

和声连接法或旋律连接法,平稳连接,降 VI 音下行半音进行到属音。

例 12-7

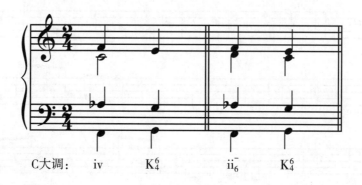

C大调: iv K⁶₄ ii⁻₆ K⁶₄

六、同和弦转换

和声大调式下属组各和弦作同和弦转换时,可平稳转换或作跳进。

例 12-8

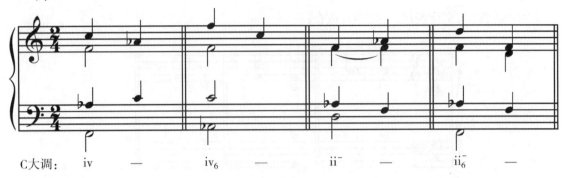

C大调： iv — iv₆ — ii⁻ — ii₆⁻ —

配和声举例：

例 12-9

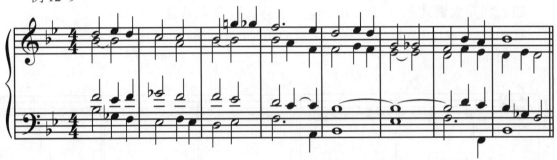

♭B大调： I iv₆ I₄⁶ ii₆⁻ V V₂ I₆ IV iv K₄⁶ V V₅⁶ I IV₄⁶I IV iv K₄⁶ — V₇ I iv₄⁶I

【练习】

为下列旋律与低音配和声。

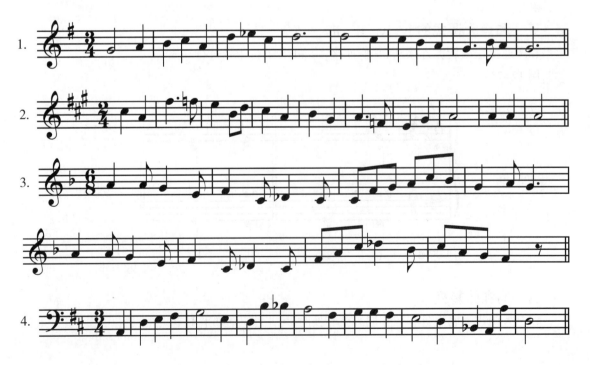

第十三章　VI 级三和弦

第一节　VI 级三和弦

一、定义及标记

VI 级三和弦，是指在大调式与和声小调式音阶第 VI 级音（下中音）上构成的三和弦。在大调中为小三和弦，在和声小调式中为大三和弦，一般用原位形式。标记为 VI。

例 13–1

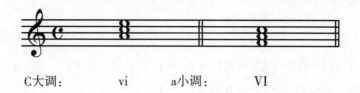

C大调：　　　　vi　　a小调：　　　VI

二、功能特点

VI 级三和弦与主和弦、下属和弦分别有两个共同音，因此在功能上具备复功能，既具有主功能的特点，又有下属功能的特点。

三、重复音

在四部和声中，VI 级三和弦重复三音或根音。偶尔重复五音。

例 13–2

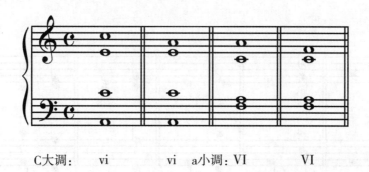

C大调：　　　vi　　　　vi　a小调：VI　　　　VI

第二节　VI级三和弦的和声布局

一、替代功能

在为旋律设计选配的和弦进行序列中，VI可以取代I、IV。

$$I \to IV \to V \to I \to IV \to K_4^6 \to V_7 \to I$$

改为：

$$I \to IV \to V \to I \to VI \to K_4^6 \to V_7 \to I$$

$$I \to IV \to V \to VI \to IV \to K_4^6 \to V_7 \to I \ 等$$

二、扩展功能

在为旋律设计选配的和弦进行序列中，VI可以用在I、IV之后。

$$I \to IV \to V \to I \to IV \to K_4^6 \to V_7 \to I$$

扩展为：

$$I \to IV \to V \to I \to IV \to VI \to K_4^6 \to V_7 \to I$$

$$I \to IV \to V \to I \to VI \to IV \to K_4^6 \to V_7 \to I \ 等$$

第三节　VI级三和弦的应用及和弦连接

一、I、I_6—VI

和声连接法，平稳连接。见例13-3第1、2小节。

二、IV、IV_6、II、II_6—VI

常用和声连接法，也可用旋律连接法，平稳连接。见例13-3第3、4、5、6小节。

例13-3

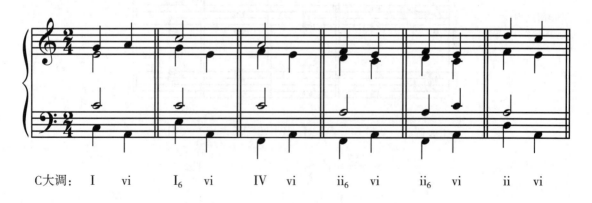

C大调：　I　vi　　I_6　vi　　IV　vi　　ii_6　vi　　ii_6　vi　　ii　vi

三、Ⅵ → V、V₆、V₇ 及其转位

（1）旋律连接法。平稳连接。见例 13-4 第 1、2、3、4、5 小节。

（2）和声小调式中，Ⅵ → 原位 V、V₇，有时上三声部之一可出现混合跳进，以避免平行五、八度进行或者增二度进行。见例 13-4 第 6、7 小节。

（3）避免和声小调 Ⅵ → V₆、V⁶₅ 中低声部的增二度上行进行，改为减七度下行进行。见例 13-5。

例 13-4

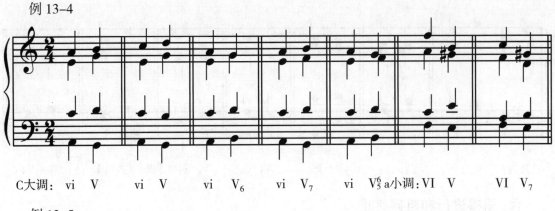

C大调：vi V vi V vi V₆ vi V₇ vi V⁶₅ a小调：Ⅵ V Ⅵ V₇

例 13-5

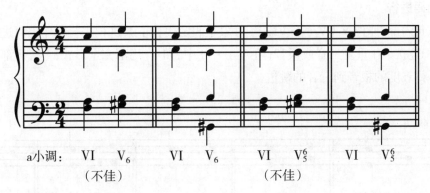

a小调： Ⅵ V₆ Ⅵ V₆ Ⅵ V⁶₅ Ⅵ V⁶₅
　　　 （不佳）　　　　　　　（不佳）

四、Ⅵ → K⁶₄

和声连接法或旋律连接法，平稳连接。

例 13-6

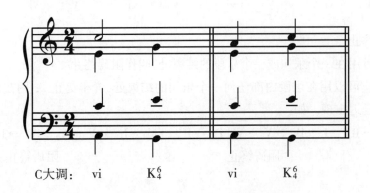

C大调： vi K⁶₄ vi K⁶₄

五、V₆、V₇转位→VI

（1）旋律连接法，平稳连接。见例 13-7 第 1、2、3、4 小节。

（2）大调式中有时可出现声部的混合跳进。较少见。见例 13-7 第 5 小节。

（3）和声小调式中慎用 V₆→VI、V⁶₅→VI，低声部出现增二度下行进行，改为减七度上行进行。见例 13-7 第 6、7 小节。

例 13-7

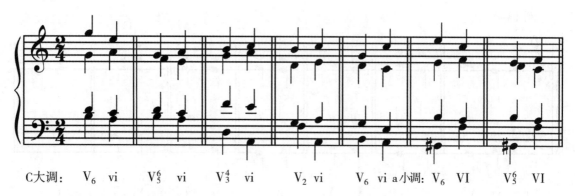

C大调： V₆ vi　V⁶₅ vi　V⁴₃ vi　V₂ vi　V₆ vi a小调： V₆ VI　V⁶₅ VI

六、阻碍进行和阻碍终止

1. 阻碍进行

在乐句内部，原位 V（V₇）→VI，VI 好象是假定代替了 I，这种进行称作阻碍进行。旋律连接法，平稳连接，VI 重复三音或根音；在 V₇→VI 中，如 V₇ 用不完全形式，上三声部可出现上行四度或下行五度的根音到三音的跳进。

例 13-8

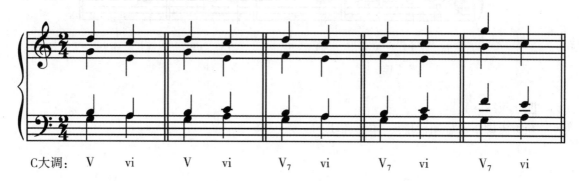

C大调： V vi　V vi　V₇ vi　V₇ vi　V₇ vi

2. 阻碍终止

阻碍进行用在一个乐句或一个乐段的结束处，叫作阻碍终止。

阻碍终止可以用在乐段内部任何一个乐句的结束处(含半终止)；用在乐段的结束乐句时常使全终止延迟出现。如：

I→IV→II₆→I→IV→V→VI, IV→II⁶₅→V→I₆→IV→V₇→VI→IV→K⁶₄→V₇→I

　　　　　　　阻碍终止　　　　　　　　　　　　阻碍终止　　　　　全终止

七、I → VI → I

取代 I → IV₆ → I，作补充终止。见例 13–9 第 1–3 小节。

八、同和弦转换

Ⅵ级三和弦作同和弦转换时，可平稳转换或作跳进。见例 13–9 第 4、5 小节。

例 13–9

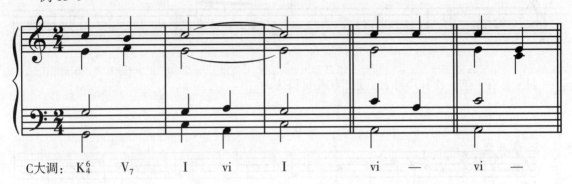

配和声举例：

例 13–10

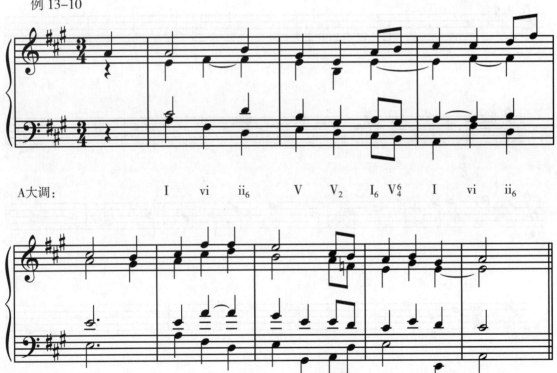

【练习】

为下列旋律与低音配和声。

注：标有 * 的音作和声外音处理，不需配和弦。

第十四章　下属七和弦

第一节　下属七和弦

一、定义及标记

下属七和弦,是指在大调式与和声小调式音阶第 II 级音上构成的七和弦。在自然大调中为小七和弦,在和声大调及和声小调中是半减七和弦,标记为 II₇。

例 14-1

C大调：　ii₇　　C和声大调：ii⁻₇　　a小调：ii⁻₇

二、下属七和弦的转位

下属七和弦有三个转位: II⁶₅、II⁴₃、II₂。

例 14-2

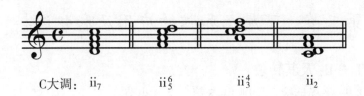

C大调：　ii₇　　　　ii⁶₅　　　　ii⁴₃　　　　ii₂

例 14-3

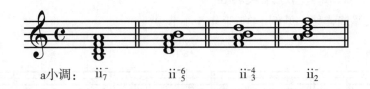

a小调：　ii⁻₇　　　　ii⁻⁶₅　　　　ii⁻⁴₃　　　　ii⁻₂

三、下属七和弦及其转位的四部和声记谱

在四部和声中,下属七和弦及其转位一般用完全形式,既不重复也不省略,每个声部记录一个和弦音。

例 14-4

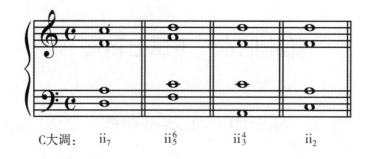

C大调：　ii$_7$　　　ii$_5^6$　　　ii$_3^4$　　　ii$_2$

第二节　下属七和弦的和声布局

一、替代功能

在为旋律设计选配的和弦进行序列中，II$_7$ 及其转位可以取代 IV 或 II。

$I \rightarrow IV \rightarrow V \rightarrow I \rightarrow II \rightarrow K_4^6 \rightarrow V_7 \rightarrow I$

改为 $I \rightarrow II_7 \rightarrow V \rightarrow I \rightarrow II_7 \rightarrow K_4^6 \rightarrow V_7 \rightarrow I$ 等。

二、扩展功能

（1）在为旋律设计选配的和弦进行序列中，II$_7$ 及其转位可以用在 IV 或 II 之后。

$I \rightarrow IV \rightarrow V \rightarrow I \rightarrow II \rightarrow K_4^6 \rightarrow V_7 \rightarrow I$

扩展为 $I \rightarrow IV \rightarrow II_7 \rightarrow V \rightarrow I \rightarrow II \rightarrow II_7 \rightarrow K_4^6 \rightarrow V_7 \rightarrow I$ 等。

（2）自然大调 II$_7$ 之后接和声大调 II$_7$。

第三节　下属七和弦的应用及和弦连接

一、I、I$_6$、VI → II$_7$ 及其转位

常用和声连接法，平稳连接。见例 14-5 第 1、2、3 小节。

二、IV、IV$_6$、II、II$_6$ → II$_7$ 及其转位

和声连接法，平稳连接。见例 14-5 第 4、5 小节。

例 14-5

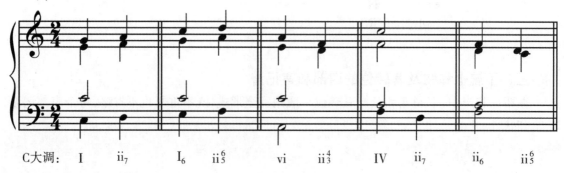

C大调：　I　　ii$_7$　　I$_6$　　ii$_5^6$　　vi　　ii$_3^4$　　IV　　ii$_7$　　ii$_6$　　ii$_5^6$

三、II₇ 及其转位→V、V₆

II₇ 的七音与五音下行，根音在原位时上行四度，在转位时保持，三音在原位时下行三度，在转位时上行。即：

（1）II₇、II₅⁶、II₃⁴→V，旋律连接法或和声连接法，平稳连接。

（2）II₂→V₆，和声连接法，平稳连接。

例 14-6

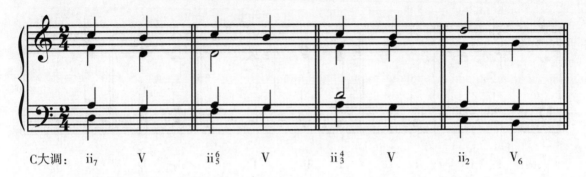

C大调：ii₇　　V　　ii₅⁶　V　　ii₃⁴　V　　ii₂　V₆

四、II₇ 及其转位→V₇ 及其转位。

II₇ 的七音和五音下行级进，其余两个音保持，平稳连接。即：

（1）II₇→不完全 V₇

（2）II₇→V₃⁴

（3）II₅⁶→V₂

（4）II₃⁴→V₇

（5）II₂→V₅⁶

见例 14-7 第 1、2、3、4、5 小节。

五、II₇ 及其转位→K₄⁶

常用和声连接法，平稳连接。见例 14-7 第 6 小节。

例 14-7

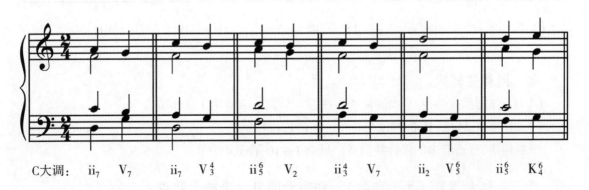

C大调：ii₇　V₇　　ii₇　V₃⁴　ii₅⁶　V₂　ii₃⁴　V₇　ii₂　V₅⁶　ii₅⁶　K₄⁶

六、 II₇及其转位→I及其转位

1. 常用和声连接法。

（1）II_5^6、II_2 → I。

最常用，以变格终止的形式用在补充终止中，平稳连接。

（2）II_7、II_5^6 → I_6。

平稳连接。

例14-8

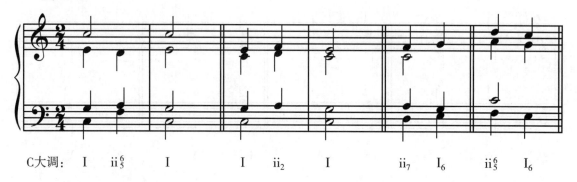

C大调： I ii₅⁶ I I ii₂ I ii₇ I₆ ii₅⁶ I₆

2. 常用的和声语汇

II_5^6—I_6—II_7（V_3^4）：和声连接法，平稳连接。

II_3^4 → I_4^6 → II_5^6（IV）：和声连接法，平稳连接。

II_5^6 → I_4^6 → IV_6：和声连接法，平稳连接。

II_5^6 → VI_4^6 → II_7（V_3^4）：和声连接法，平稳连接。

例14-9

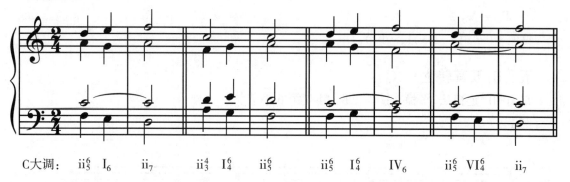

C大调： ii₅⁶ I₆ ii₇ ii₃⁴ I₄⁶ ii₅⁶ ii₅⁶ I₄⁶ IV₆ ii₅⁶ VI₄⁶ ii₇

七、同和弦转换

（1）II_7 作同和弦转换，平稳转换或作跳进。见例14-10第1、2小节。

（2）II_7 与 II_7 转位、II_7 的转位与转位之间的连接：

平稳连接，尽可能多的保持共同音。见例14-10第3、4小节。

八、自然大调 II₇（小七和弦）→和声大调 II₇（半减七和弦）

保持相同的原位或转位形式，变化半音须在同一声部。见例14-10第5、6小节。

例 14-10

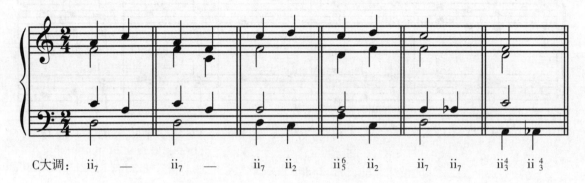

C大调：　ii₇　—　ii₇　—　ii₇　ii₂　ii⁶₅　ii₂　ii₇　ii₇　ii⁴₃　ii⁴₃

九、II₇ 及其转位 → V、V₆、I、I₆、K⁶₄ 时的声部跳进

在 II₇ 的七音下行级进或保持，避免两个外声部出现隐伏五、八度的情况下，上三声部之一（多见旋律声部）可作根音与根音、五音与五音、不同名音之间的跳进。

例 14-11

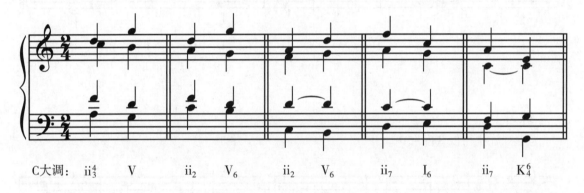

C大调：　ii⁴₃　V　ii₂　V₆　ii₂　V₆　ii₇　I₆　ii₇　K⁶₄

配和声举例：

例 14-12

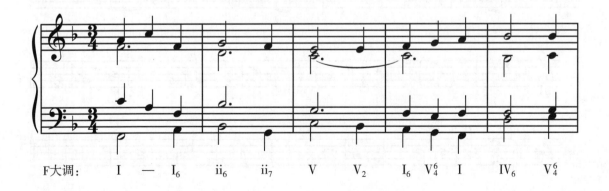

F大调：　I　—　I₆　ii₆　ii₇　V　V₂　I₆　V⁴₆　I　IV₆　V⁶₄

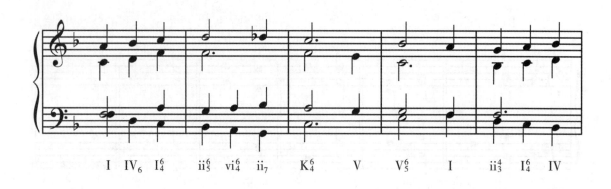

$$\text{I} \quad \text{IV}_6 \quad \text{I}_4^6 \quad \text{ii}_5^6 \quad \text{vi}_4^6 \quad \text{ii}_7 \quad \text{K}_4^6 \quad \text{V} \quad \text{V}_5^6 \quad \text{I} \quad \text{ii}_3^4 \quad \text{I}_4^6 \quad \text{IV}$$

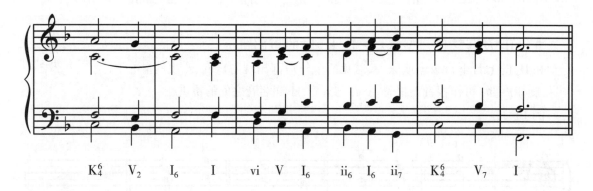

$$\text{K}_4^6 \quad \text{V}_2 \quad \text{I}_6 \quad \text{I} \quad \text{vi} \quad \text{V} \quad \text{I}_6 \quad \text{ii}_6 \quad \text{I}_6 \quad \text{ii}_7 \quad \text{K}_4^6 \quad \text{V}_7 \quad \text{I}$$

【练习】

为下列旋律与低音配和声。

第十五章　导七和弦——VII₇及其转位

第一节　导七和弦

一、定义及标记

导七和弦,是指在大调式与和声小调式音阶第 VII 级音上构成的七和弦。在大调中为减小七和弦,在和声大调与和声小调中为减七和弦。标记为 VII₇。

例 15-1

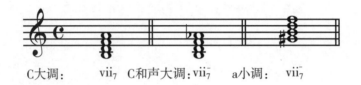

二、导七和弦的转位

导七和弦有三个转位:VII$_5^6$、VII$_3^4$、VII₂。

例 15-2

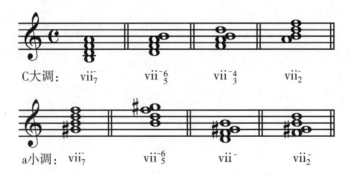

三、导七和弦及其转位的四部和声记谱

在四部和声中,导七和弦及其转位一般用完全形式,既不重复也不省略,每个声部记录一个和弦音。

例 15-3

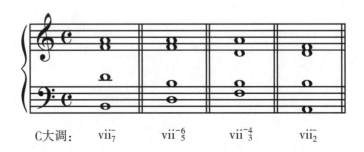

第二节　导七和弦和声布局

一、替代功能

在为旋律设计选配的和弦进行序列中，VII_7 及其转位可以取代 V 或 V_7。

$$I \rightarrow IV \rightarrow V（V_7）\rightarrow I \rightarrow II_7 \rightarrow K_4^6 \rightarrow V_7 \rightarrow I$$

改为 $I \rightarrow IV \rightarrow VII_7 \rightarrow I \rightarrow II_7 \rightarrow K_4^6 \rightarrow V_7 \rightarrow I$ 等。

二、扩展功能

1. 在为旋律设计选配的和弦进行序列中，VII_7 及其转位可以用在 V 或 V_7 之后

$$I \rightarrow IV \rightarrow V \rightarrow I \rightarrow II \rightarrow K_4^6 \rightarrow V_7 \rightarrow I$$

扩展为 $I \rightarrow IV \rightarrow V \rightarrow VII_7 \rightarrow I \rightarrow II \rightarrow II_7 \rightarrow K_4^6 \rightarrow V_7 \rightarrow I$ 等。

2. 自然大调 VII_7 之后接和声大调 VII_7

VII_7（减小七和弦）$\rightarrow VII_7$（减七和弦），含各种转位。

第三节　导七和弦的应用及和弦连接

一、I、I_6、VI → VII_7 及其转位

旋律连接法或和声连接法，平稳连接。在大调式中，I 与 vii_7^-（含转位）的连接极易出现平行五度，为避免之，I 重复根音并把根音放在五音上方，或者 I 重复三音，或者用和声大调的 vii_7^-。

例 15–4

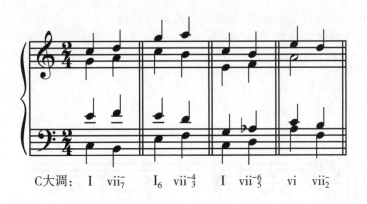

C大调：　I　vii_7^-　　I_6　vii_3^{-4}　　I　vii_5^{-6}　　vi　vii_2^-

二、IV、IV_6、II、II_6 → VII_7 及其转位

和声连接法，平稳连接。见例 15–5 第 1、2、3、4 小节。

三、II_7 及其转位 → VII_7 及其转位

和声连接法，平稳连接。见例 15–5 第 5、6 小节。

例 15-5

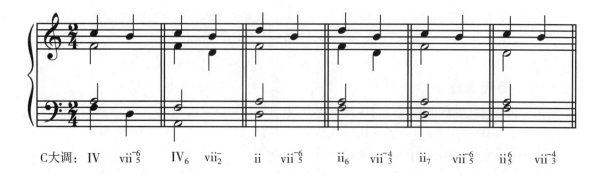

C大调：IV　vii$_5^{-6}$　IV$_6$　vii$_2^-$　ii　vii$_5^{-6}$　ii$_6$　vii$_3^{-4}$　ii$_7$　vii$_5^{-6}$　ii$_5^6$　vii$_3^{-4}$

四、V、V$_6$、V$_7$ 及其转位→ VII$_7$ 及其转位

和声连接法，平稳连接。

例 15-6

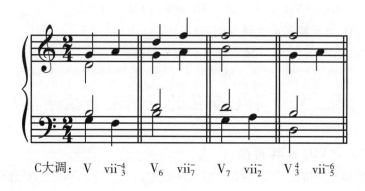

C大调：V　vii$_3^{-4}$　V$_6$　vii$_7^-$　V$_7$　vii$_2^-$　V$_3^4$　vii$_5^{-6}$

五、VII$_7$ 及其转位→ I

VII$_7$ 的七音和五音下行级进解决，根音和三音上行解决。

（1）VII$_7$ → I：I 重复三音。

（2）VII$_5^6$、VII$_3^4$ → I$_6$：I$_6$ 重复三音。

（3）VII$_2$ → I$_4^6$：I$_4^6$ 重复三音。

I 重复三音，以避免平行五度。

例 15-7

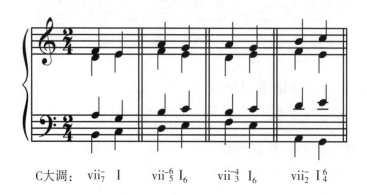

C大调：　vii$_7^-$　I　vii$_5^{-6}$ I$_6$　vii$_3^{-4}$ I$_6$　vii$_2^-$ I$_4^6$

六、Ⅶ₇ 及其转位 → V₇ 及其转位

功能内的解决。前者处于强拍,后者处于弱拍。Ⅶ₇ 的七音下行解决到 V₇ 的根音,其余声部保持,即得以下公式:

（1）$VII_7 \rightarrow V_5^6$。

（2）$VII_5^6 \rightarrow V_3^4$。

（3）$VII_3^4 \rightarrow V_2$。

（4）$VII_2 \rightarrow V_7$。

例 15-8

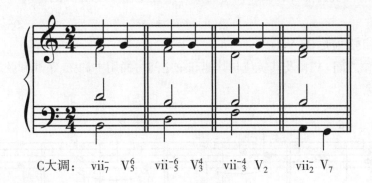

C大调:　vii₇　V⁶₅　vii⁻⁶₅　V⁴₃　vii⁻⁴₃　V₂　vii⁻₂　V₇

七、同和弦转换

（1）Ⅶ₇、Ⅶ₇ 的转位都可以作同和弦转换,平稳转换或者跳进。见例 15-9 第 1、2、3、4 小节。

（2）Ⅶ₇ 与 Ⅶ₇ 转位的连接、Ⅶ₇ 转位之间的连接。

平稳连接,尽可能保持共同音。见例 15-9 第 5、6 小节。

例 15-9

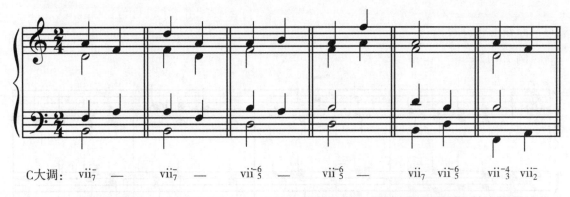

C大调:　vii₇　—　vii⁻₇　—　vii⁻⁶₅　—　vii⁻⁶₅　—　vii₇　vii⁻⁶₅　vii⁻⁴₃　vii⁻₂

八、自然大调 Ⅶ₇（减小七和弦）→ 和声大调 Ⅶ₇（减七和弦）

平稳连接,保持相同的原位或转位形式,变化半音须在同一声部。见例 15-10 第 1、2 小节。

九、Ⅶ⁴₃ 的下属特性

Ⅶ⁴₃ 的低音是调式的第四级音下属音,含有下属和弦的因素,故在应用中可以作 $VII_3^4 \rightarrow I$（变格进行或变格终止）、$VII_3^4 \rightarrow K_4^6$ 的进行。见例 15-10 第 3、4 小节。

例 15-10

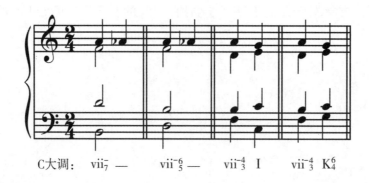

C大调：vii$_7^-$ — vii$_5^{-6}$ — vii$_3^{-4}$ I vii$_3^{-4}$ K$_4^6$

十、经过和弦前后的 VII$_7$

VII$_7$ 及其转位之间、VII$_7$ 及其转位与其他和弦之间可插用主和弦、下属和弦、属和弦中的任何形式的经过和弦。

例 15-11

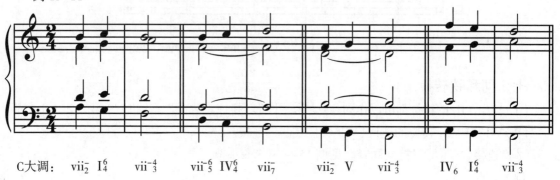

C大调： vii$_2^-$ I$_4^6$ vii$_3^{-4}$ vii$_5^{-6}$ IV$_4^6$ vii$_7^-$ vii$_2^-$ V vii$_3^{-4}$ IV$_6$ I$_4^6$ vii$_3^{-4}$

配和声举例：

例 15-12

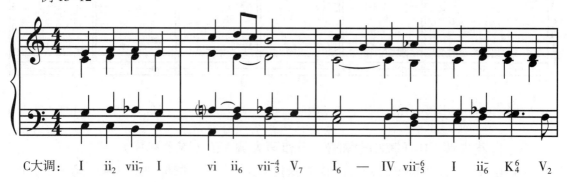

C大调： I ii$_2$ vii$_7^-$ I vi ii$_6$ vii$_3^{-4}$ V$_7$ I$_6$ — IV vii$_5^{-6}$ I ii$_6^-$ K$_4^6$ V$_2$

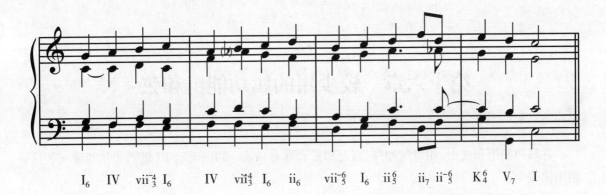

$$I_6 \quad IV \quad vii^{-4}_3 \; I_6 \qquad IV \quad vii^4_3 \; I_6 \quad ii_6 \qquad vii^{-6}_5 \; I_6 \quad ii^6_5 \qquad ii_7 \; ii^{-6}_5 \; K^6_4 \; V_7 \; I$$

【练习】

为下列旋律与低音配和声。

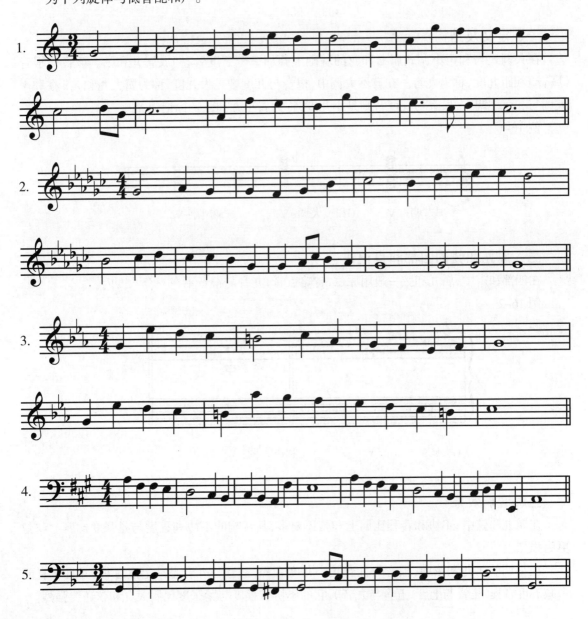

第十六章　较少用的属功能组和弦

在属功能组和弦中,相对属和弦、属七和弦和导七和弦,属九和弦、III级三和弦和导三和弦则用得较少。

第一节　属九和弦

一、定义及结构

在大调式与和声小调式属七和弦的基础上叠加一个三度音,构成属九和弦。该音与根音(属音)相距九度,称为九音。在自然大调中,根音与九度音是大九度,称为属大九和弦;在和声大调与和声小调中,根音与九度音则是小九度,称为属小九和弦。标记为 V_9。

例 16-1

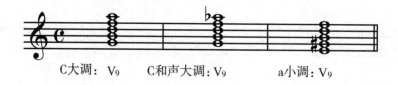

C大调: V_9　　　　C和声大调: V_9　　　　a小调: V_9

二、属九和弦的四部和声记谱

在四部和声中,属九和弦一般用原位,省略五音,九音与根音不在一个八度内。

例 16-2

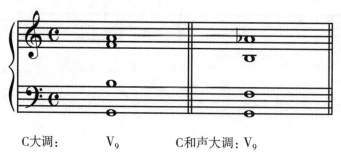

C大调:　　　　V_9　　　　C和声大调: V_9

三、音响效果

在属九和弦中,不协和音程比属七和弦还要多,其音响的不协和程度与紧张度比属七和弦更为强烈。

在小调的属九和弦中,根音与九音是小九度音程,三音与九音是减七度音程,并且含有两个减五度音程(三音与七音,五音与九音),它的不协和程度与紧张度比属大九和弦还要强烈。

四、属九和弦的和声布局

1. 替代功能

在为旋律设计选配的和弦进行序列中，V_9 可以取代 V 或 V_7。

$$I \rightarrow IV \rightarrow V(V_7) \rightarrow I \rightarrow II_7 \rightarrow K_4^6 \rightarrow V_7 \rightarrow I$$

改为 $I \rightarrow IV \rightarrow V9 \rightarrow I \rightarrow II_7 \rightarrow K_4^6 \rightarrow V_7(V_9) \rightarrow I$ 等。

2. 扩展功能

在为旋律设计选配的和弦进行序列中，V_9 可以用在 V 或 V_7 之后。

$$I \rightarrow IV \rightarrow V \rightarrow I \rightarrow II \rightarrow K_4^6 \rightarrow V7 \rightarrow I$$

扩展为 $I \rightarrow IV \rightarrow V \rightarrow V_9 \rightarrow I \rightarrow II \rightarrow II_7 \rightarrow K_4^6 \rightarrow V_7 \rightarrow I$ 等。

自然大调 V_9 之后接和声大调 V_9。

五、属九和弦的应用及和弦连接

1. I、I_6、VI → V_9

旋律连接法或和声连接法，平稳连接。

例 16-3

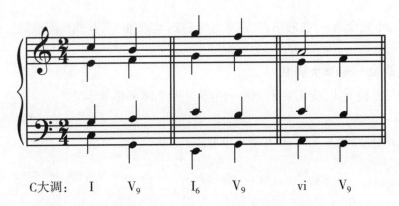

C大调：　I　　V_9　　I_6　　V_9　　vi　　V_9

2. IV、IV_6、II、II_6、II_7 及其转位 → V_9

和声连接法，平稳连接。

例 16-4

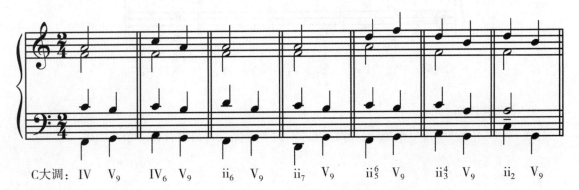

C大调：IV　V_9　IV_6　V_9　ii_6　V_9　ii_7　V_9　ii_5^6　V_9　ii_3^4　V_9　ii_2　V_9

3. V、V₆、V₇ 及其转位 → V₉

和声连接法,平稳连接。

例 16-5

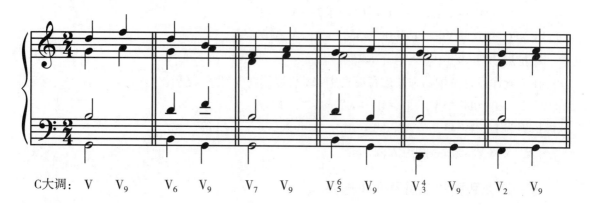

C大调:　V　　V₉　　V₆　V₉　　V₇　V₉　　V⁶₅　V₉　　V⁴₃　V₉　　V₂　V₉

4. V₉ → I

如 V₇ → I 一样,平稳解决。见例 16-6 第 1 小节。

5. V₉ → V₇

V₉ 在强拍,不完全的 V₇ 在弱拍,九音下行级进到 V₇ 的根音,其他声部保持。见例 16-6 第 2 小节。

6. 自然大调 V₉ → 和声大调 V₉

保持相同的原位形式,变化半音在同一声部。见例 16-6 第 3 小节。

7. K⁶₄ → V₉

低音保持,平稳连接。见例 16-6 第 4 小节。

例 16-6

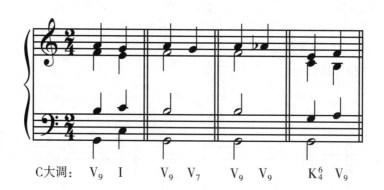

C大调:　V₉　I　　V₉　V₇　　V₉　V₉　　K⁶₄　V₉

8. 同和弦转换

属九和弦作转换时,可平稳转换或作跳进。但要避免九音与根音在一个八度内。

例 16-7

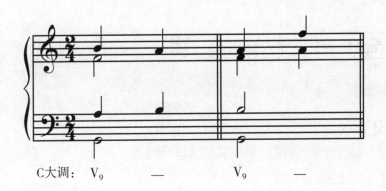

C大调： V₉ — V₉ —

配和声举例：

例 16-8

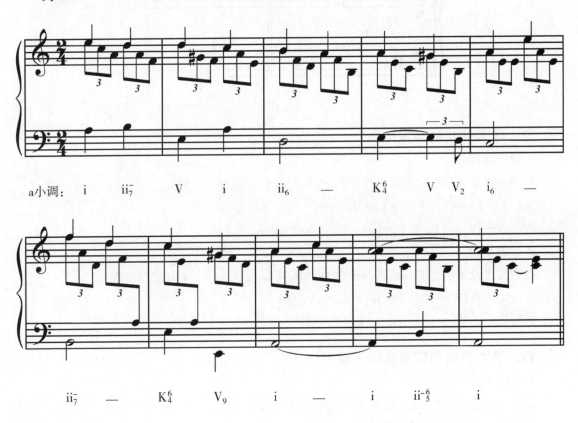

第二节　导六和弦

一、定义及标记

在大调式与和声小调式音阶第七级音（导音）上构成的减三和弦，称为导三和弦。其第一转位则称为导六和弦。传统和声中常使用导六和弦，音响效果接近于 V$^4_3$。标记为 VII₆。

例 16–9

C大调:　　vii¯　　　vii¯₆　　a小调:　vii¯　　　　vii¯₆

二、重复音

在四部和声记谱中导六和弦一般重复三音或五音。

例 16–10

C大调:　　　　vii¯₆　　　　　　　vii¯₆

三、导六和弦的和声布局

1. 替代功能

在为旋律设计选配的和弦进行序列中，VII₆ 可以取代 V、V₇、VII₇。

$$I \to IV \to V (V_7) \to I \to II_7 \to K_4^6 \to V_7 \to I$$

改为 $I \to IV \to VII_6 \to I \to II_7 \to K_4^6 \to V_7 \to I$ 等。

2. 扩展功能

在为旋律设计选配的和弦进行序列中，VII₆ 可以用在 V、V₇、VII₇ 之后。

$$I \to IV \to V \to I \to II \to K_4^6 \to V_7 \to I$$

扩展为 $I \to IV \to V \to VII_6 \to I \to II \to II_7 \to K_4^6 \to V_7 \to I$ 等。

四、导六和弦的应用及和弦连接

1. I、I₆、VI—VII₆

旋律连接法，平稳连接。见例 16–11 第 1、2 小节。

2. IV、IV₆、II、II₆、II₇ 及其转位→ VII₆

和声连接法，平稳连接。见例 16–11 第 3、4、5、6 小节。

例 16–11

C大调：　I　vii$_6^-$　　vi　vii$_6^-$　　IV　vii$_6^-$　　ii$_6$　vii$_6^-$　　ii$_7$　vii$_6^-$　　ii$_3^4$　vii$_6^-$

3. V、V$_6$、V$_7$ 及其转位、VII$_7$ 及其转位—VII$_6$

和声连接法，平稳连接。见例 16–12 第 1、2、3 小节。

4. I—VII$_6$—I$_6$

VII$_6$ 做经过和弦使用。旋律连接法，平稳连接。见例 16–12 第 4–5 小节。

5. IV → VII$_6$ → I

大调式旋律出现"下中音→导音→主音"（VI → VII → I）、和声小调式旋律出现"主音→上主音→中音"（I → II → III）片段时可用此公式。和声连接法与旋律连接法，平稳连接。见例 16–12 第 6–7 小节。

例 16–12

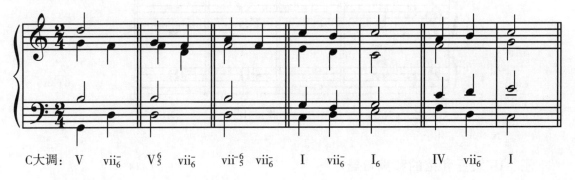

C大调：　V　vii$_6^-$　　V$_5^6$　vii$_6^-$　　vii$_5^{-6}$　vii$_6^-$　　I　vii$_6^-$　　I$_6$　　IV　vii$_6^-$　　I

6. 同和弦转换

导六和弦一般作平稳转换，不用跳进。

例 16–13

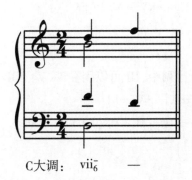

C大调：　vii$_6^-$　　—

第三节　III级三和弦与六和弦

一、定义及标记

　　III级三和弦,是指在大调式与和声小调式音阶第 III 级音(中音)上构成的三和弦。在大调式中为小三和弦,在和声小调式为增三和弦。标记为 III。大调式常用 III 级原位三和弦,和声小调式仅使用 III 级六和弦。III 级六和弦一般用于全终止中。

　　例 16–14

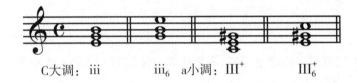

C大调：iii　　　　iii₆　　　a小调：III⁺　　　III₆⁺

二、重复音

　　在四部和声记谱中,大调 III 级三和弦与和声小调 III 级六和弦重复三音或根音。

　　例 16–15

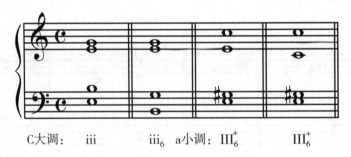

C大调：　iii　　　　iii₆　　　a小调：III₆⁺　　　III₆⁺

三、III 级三和弦的和声布局

　　III 级三和弦具有复功能,既主功能和属功能。但一般倾向属功能。

1. 替代功能

　　在为旋律设计选配的和弦进行序列中, III 可以取代 V、V_7、VII_7。

　　　　$I \to IV \to V (V_7) \to I \to II_7 \to K_4^6 \to V_7 \to I$

　　改为 $I \to IV \to III \to I \to II_7 \to K_4^6 \to V_7 \to I$ 等。

2. 扩展功能

　　在为旋律设计选配的和弦进行序列中, III 可以用在 V、V_7、VII_7 之后。

　　　　$I \to IV \to V \to I \to II \to K_4^6 \to V_7 \to I$

　　扩展为 $I \to IV \to V \to III \to I \to II \to II_7 \to K_4^6 \to V_7 \to I$ 等。

四、III 级三和弦与六和弦的应用及和弦连接

1. I、I₆、VI—III

和声连接法,平稳连接。见例 16–16 第 1、2、3 小节。

2. IV、IV₆、II、II₆、II₇ 及其转位→III

和声连接法或旋律连接法,平稳连接。见例 16–16 第 4、5、6、7 小节。

例 16–16

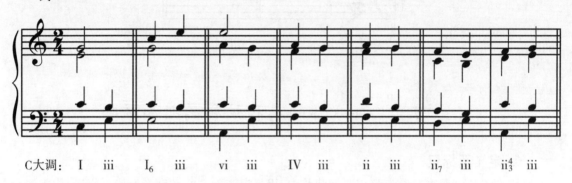

3. V、V₆、V₇ 及其转位、VII₇ 及其转位—III

和声连接法,平稳连接。见例 16–17 第 1、2、3 小节。

4. I (VI)→ III → IV (VI)

大调式旋律出现"主音→导音→下中音"(I → VII → VI)片段时,就用此公式。见例 16–17 第 5–6 小节。

5. III₆ → I

常用于全终止。和声连接法,平稳连接。见例 16–17 第 7、8 小节。

例 16–17

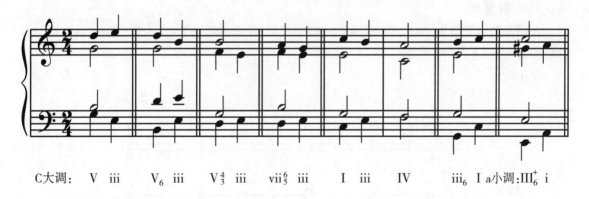

6. 同和弦转换

III 级三和弦作转换时,可平稳转换或作跳进。

例 16-18

C大调： iii — iii —

第四节 加六音的属和弦和属七和弦

一、定义及标记

在大调式与小调式的属和弦和属七和弦中,用其根音上方的六度音取代五度音,构成加六音的属和弦和属七和弦。标记为 V^{+6}、V_7^{+6}。加六音的属和弦和属七和弦只用原位,而且六音只在旋律声部。

例 16-19

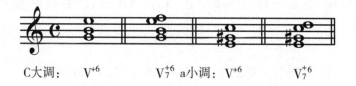

C大调： V^{+6} V_7^{+6} a小调： V^{+6} V_7^{+6}

二、重复音

在四部和声记谱中,加六音的属和弦一般重复根音(低音)。加六音的属七和弦不重复也不省略音,四个音各占一个声部。

例 16-20

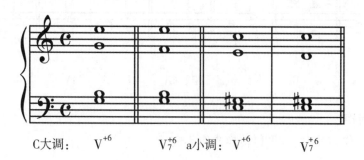

C大调： V^{+6} V_7^{+6} a小调： V^{+6} V_7^{+6}

三、加六音的属和弦和属七和弦的应用与和弦连接

加六音的属和弦和属七和弦具有属功能，一般在终止中替代 V、V₇，解决到 I 或 VI。其前面可用主功能组、下属功能组和弦 K₄⁶、V、V₇。和声连接法或旋律连接法，平稳连接。

例 16–21

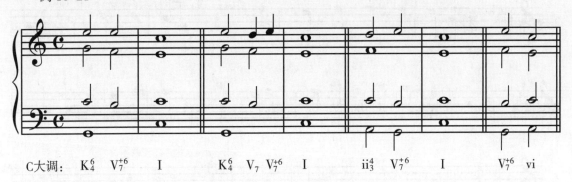

C大调：　K₄⁶　V₇⁺⁶　I　　K₄⁶　V₇　V₇⁺⁶　I　　ii₃⁴　V₇⁺⁶　I　　V₇⁺⁶　vi

配和声举例：

例 16–22

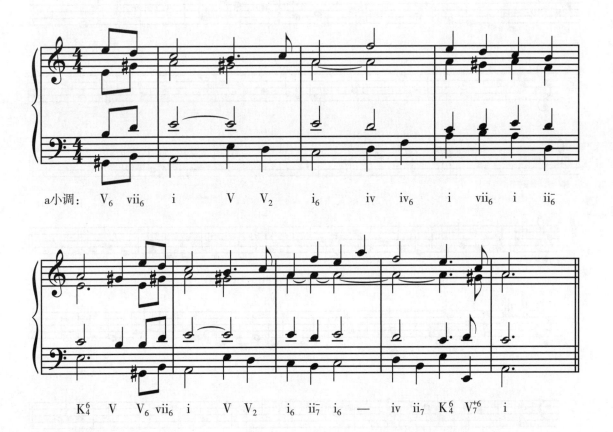

a小调：　V₆　vii₆　i　V　V₂　i₆　iv　iv₆　i　vii₆　i　ii₆⁻

K₄⁶　V　V₆　vii₆　i　V　V₂　i₆　ii₇⁻　i₆　—　iv　ii₇　K₄⁶　V₇⁺⁶　i

【练习】

为下列旋律与低音配和声。

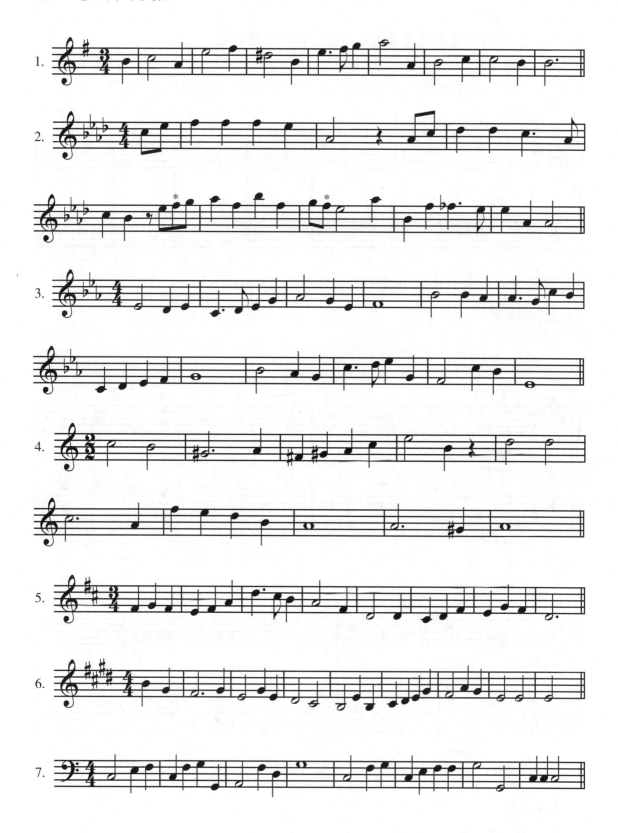

第十七章　自然小调式的弗里吉亚进行

第一节　自然小调式的和弦功能体系

一、自然小调式的三和弦和主要的七和弦

例 17-1

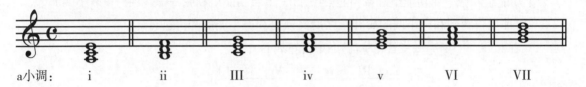

a小调：　　i　　　　ii　　　　III　　　　iv　　　　v　　　　VI　　　　VII

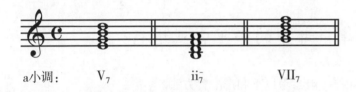

a小调：　　V_7　　　　ii_7^-　　　　VII_7

二、自然小调式的和弦功能体系

从上例中看出，自然小调和弦功能体系与和声小调和弦功能体系的不同就在与属功能组各和弦的结构，即自然小调的 III、V、V_7、VII、VII_7 中含有的导音是没有升高的自然音，因此，这些属功能组各和弦对主和弦的倾向性被削弱了。此外，在和声小调中不能出现 V → IV 的反功能进行，但在自然小调中由于导音没有升高半音，就在应用上会出现 V → IV 的特殊规则。

第二节　弗里吉亚进行

一、定义

在和声小调式的旋律声部或低声部中局部出现自然小调的"主音→导音→下中音→属音"（I → VII → VI → V）下行四音列（其旋律音程结构与古代弗里吉亚调式相同），这个下行四音列叫作弗里吉亚下行四音列，为弗里吉亚下行四音列所配的和声进行就叫做弗里吉亚进行。弗里吉亚进行作为一个音乐段落的结尾，结束在原位的属和弦，就叫做弗里吉亚终止。

自然小调弗里吉亚下行四音列：

例 17–2

a小调：　I　VII　VI　V　　　I　VII　VI　V

二、弗里吉亚进行的和声配置特征

（1）由于自然小调式的导音不升高，属功能组各和弦对主和弦的倾向性不很强烈，因此弗里吉亚进行在和声配置上要求遵循一个总逻辑：

主功能组和弦→属功能组和弦（自然小调）→下属功能组和弦 →属和弦（和声小调）

（2）弗里吉亚到和声小调的属和弦之后又恢复和声小调的和声进行。

主音　导音　下中音　属音

$i \to III \to iv$　　　　$V \to i(VI)$

自然小调　　　　　和声小调

第三节　旋律声部中的弗里吉亚进行

弗里吉亚四音列出现在旋律声部时，一般参考以下和声配置方法。

1. $i \to III \to iv \to V$

平稳连接。最常用。见例 17–3 第 1 小节。

2. $VI \to III \to iv \to V$

平稳连接。见例 17–3 第 2 小节。

3. $i_6 \to VII_6 \to VI_6 \to V_6$

平行六和弦的连续进行，平稳连接。见例 17–3 第 3 小节。

4. $i \to i_7 \to IV \to V$

平稳连接。

例 17–3

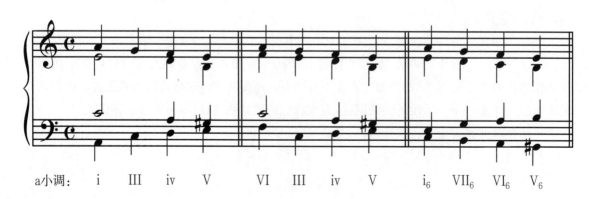

a小调：　　i　III　iv　V　　　VI　III　iv　V　　　i_6　VII_6　VI_6　V_6

第四节　低音声部中的弗里吉亚进行

弗里吉亚四音列出现在低音声部时,一般参考以下和声配置方法。

（1）i → VII → iv₆（ii$_3^{-4}$）→ V：平稳连接。最常用。见例17-4第1小节。

（2）i → v₆ → iv₆（ii$_3^{-4}$、VI用得少）→ V：平稳连接。见例17-4第2小节。

（3）i → i₂ → iv₆（ii$_3^{-4}$、VI）→ V：平稳连接。

例17-4

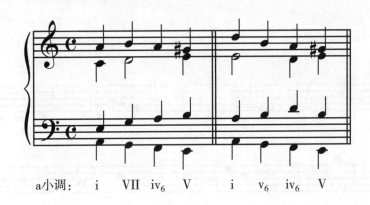

a小调：　i　VII　iv₆　V　　i　v₆　iv₆　V

第五节　实践指导

对于旋律声部与低音声部中的弗里吉亚下行四音列模式,除了上述参考的和声配置方法外,还可以在遵循、符合弗里吉亚进行和声配置上的总逻辑的情况下,运用其他和声配置方法。弗里吉亚下行四音列模式也可以作变体,如采用不完全形式的"导音→下中音→属音",或者扩充的"主音→导音→下中音→下属音（或下中音）→属音"等。在练习题中,弗里吉亚下行四音列还可以放在中音声部或次中音声部。

配和声举例：

例17-5

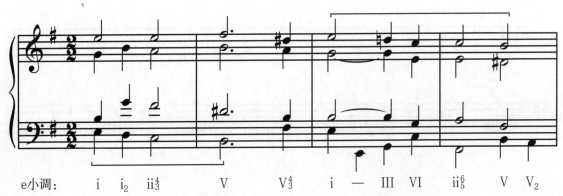

e小调：　i　i₂　ii$_3^{4}$　　V　　V$_3^{4}$　i — III VI　ii$_5^{6}$　V　V₂

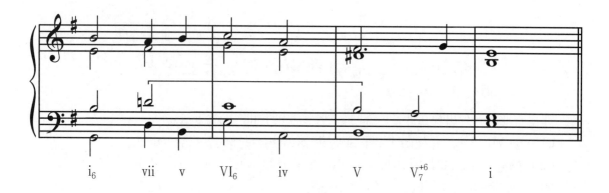

$$i_6 \quad vii \quad v \quad VI_6 \quad iv \quad V \quad V_7^{+6} \quad i$$

【练习】

为下列旋律与低音配和声。

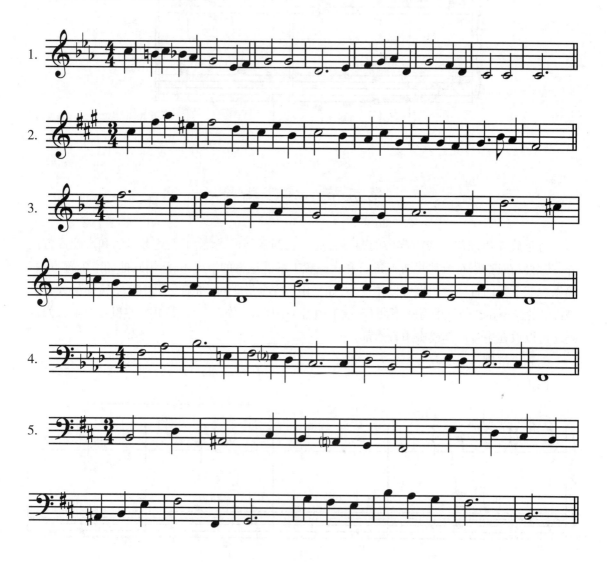

第十八章　调内模进

第一节　模进的相关概念

一、旋律模进

某个旋律片段整体移高或移低某种音程度数重复。最初出现的旋律片段称为模进原型,之后的每次移动称为模进音组。

例 18-1

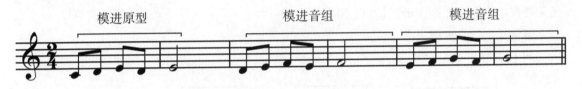

例 18-2

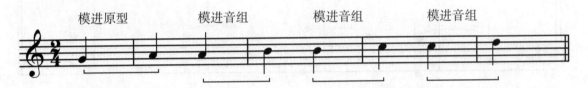

二、和声模进

某个旋律片段及其所配和声整体移高或移低某种音程度数重复。最初出现的旋律片段及其所配和声称为和声模进原型,之后的每次移动称为和声模进音组。

例 18-3

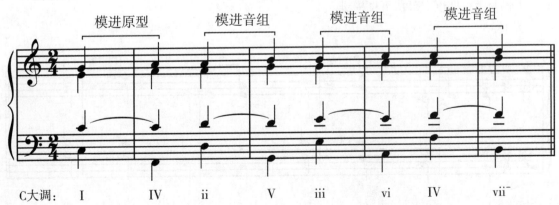

第二节 和声模进原型的构成及其模进

和声模进原型包含的和弦数量一般是两个,常用弱起节奏形态组织。三个或四个和弦构成的和声模进原型较少见,按正常节奏组织。和声模进原型中的所有和弦都必须按功能和声原则正确连接。移位后在和声模进音组中,各个和弦的功能性模糊,其名称与标记由实际构成的和弦音所确定(见例18-3)。

一、原位三和弦构成的和声模进原型及其模进

和声模进原型全部由原位三和弦构成,可以都是正三和弦,也可以是正三和弦和副三和弦的交替,如Ⅰ—Ⅳ、Ⅰ—Ⅴ、Ⅰ—Ⅵ—Ⅳ等。正确连接后,整体(四个声部)按指定的音程度数移高或移低,变成模进音组。注意:最后一个和声模进音组的最后一个和弦与后面不属于模进的和弦又要按功能和声原则正确连接(以下同)。

下例是上行二度模进。

例18-4

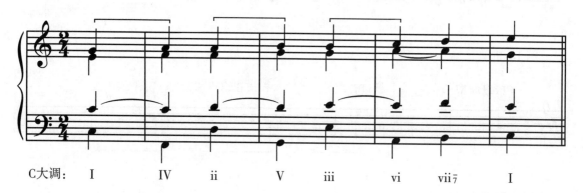

C大调:　Ⅰ　　　　Ⅳ　　　ii　　　　Ⅴ　　　iii　　　　vi　　　viiⅶ̄　　　Ⅰ

二、三和弦与六和弦构成的和声模进原型及其模进

和声模进原型由原位三和弦与六和弦构成,如Ⅰ—Ⅴ₆、Ⅳ→Ⅱ₆、Ⅰ→Ⅱ₆→Ⅴ等。正确连接后,整体(四个声部)按指定的音程度数移高或移低,变成模进音组。

下例是上行四度、二度、五度模进。

例18-5

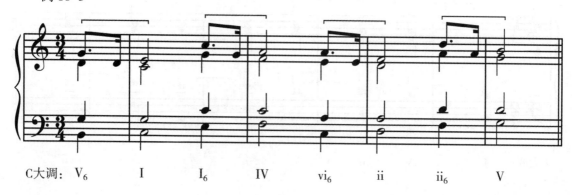

C大调:　Ⅴ₆　　　Ⅰ　　　　Ⅰ₆　　　Ⅳ　　　vi₆　　　ii　　　ii₆　　　Ⅴ

三、七和弦与三和弦构成的和声模进原型及其模进

和声模进原型由两个根音相距纯四度的七和弦与三和弦构成,如同 $V_7 \to I$、$II_7 \to V$ 模式,七和弦和三和弦可以是各种转位形式。正确连接后,整体(四个声部)按指定的音程度数移高或移低,变成模进音组。

下例是下行二度模进。

例18-6

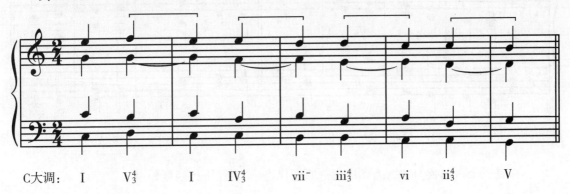

C大调: I V_3^4 I IV_3^4 vii⁻ iii_3^4 vi ii_3^4 V

四、两个七和弦构成的和声模进原型及其模进

和声模进原型由两个根音相距纯四度的七和弦构成,如同 $II_7 \to V_7$ 模式,两个七和弦可以是各种转位形式。

下例是上行二度模进。

例18-7

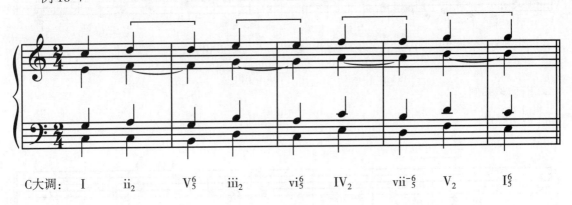

C大调: I ii_2 V_5^6 iii_2 vi_5^6 IV_2 vii_5^{-6} V_2 I_5^6

五、平行六和弦

当指定的旋律声部或低音声部呈现单方向的上行或下行音阶式进行时,可采用连续的平行六和弦和声配置方法。这种连续的平行六和弦进行很像模进。其特点为:

(1)每个六和弦都是根音的旋律位置,低音为三音。

(2)前两个六和弦或三个六和弦为一组构成和声模进原型,连接时相邻的六和弦重复不同

的和弦音,旋律、低声与内声部之一做同向平行进行,另一个内声部则反向进行。

（3）将六和弦构成的和声模进原型上行或下行三度、四度模进。

下例是两个六和弦为一组的和声模进原型作连续上行、下行三度模进。

例 18-8

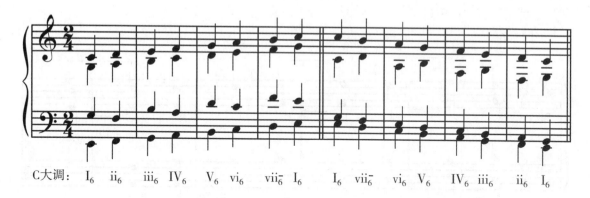

C大调： I_6 ii_6 iii_6 IV_6 V_6 vi_6 vii_6^- I_6 I_6 vii_6^- vi_6 V_6 IV_6 iii_6 ii_6 I_6

下例是三个六和弦为一组的和声模进原型作连续上行、下行四度模进。

例 18-9

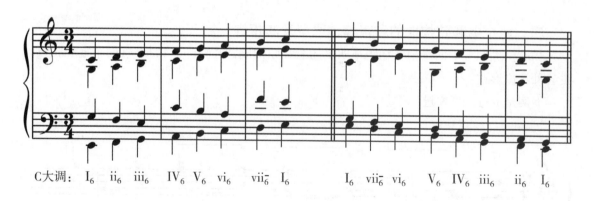

C大调： I_6 ii_6 iii_6 IV_6 V_6 vi_6 vii_6^- I_6 I_6 vii_6^- vi_6 V_6 IV_6 iii_6 ii_6 I_6

配和声举例：

例 18-10

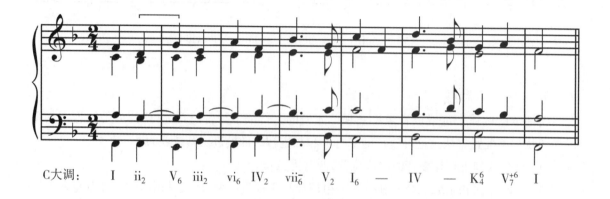

C大调： I ii_2 V_6 iii_2 vi_6 IV_2 vii_6^- V_2 I_6 — IV — K_4^6 V_7^{+6} I

【练习】

为下列旋律与低音配和声。

第十九章　重属和弦组和弦

第一节　重属和弦组和弦

重属和弦组和弦包括重属和弦、重属七和弦、重属导和弦和重属导七和弦。

一、重属和弦的定义、结构及标记

将大调式与和声小调式的属和弦当作临时主和弦，它的临时属和弦（临时主和弦根音上方纯五度音上构成的大三和弦）称为重属和弦。其结构为大三和弦。标记为 V/V。

例 19-1

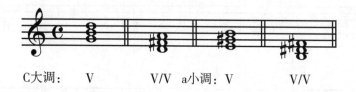

C大调：　　　V　　　　　V/V　a小调：　V　　　　　V/V

二、重属七和弦的定义、结构及标记

将大调式与和声小调式的属和弦当作临时主和弦，它的临时属七和弦（临时主和弦根音上方纯五度音上构成的大小七和弦）称为重属七和弦。其结构为大小七和弦。标记为 V₇/V。

例 19-2

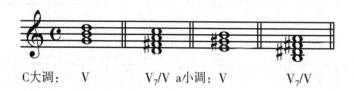

C大调：　　　V　　　　V₇/V a小调：　V　　　　V₇/V

三、重属导和弦的定义、结构及标记

将大调式与和声小调式的属和弦当作临时主和弦，它的临时导三和弦（临时主和弦根音上方大七度或下方小二度音上构成的减三和弦）称为重属导和弦。其结构为减三和弦。标记为 vii⁻/V。

例 19-3

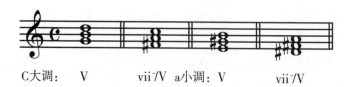

C大调：　　　V　　　　vii⁻/V a小调：　V　　　　vii⁻/V

四、重属导七和弦的定义、结构及标记

将大调式与和声小调式的属和弦当作临时主和弦,它的临时导七和弦(临时主和弦根音上方大七度或下方小二度音上构成的减小七和弦、减七和弦)称为重属导七和弦。在自然大调式中其结构为减小七和弦,在和声大调式与和声小调式中其结构为减七和弦。标记为 vii_7/V。

例 19-4

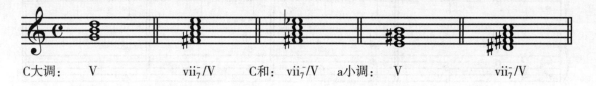

| C大调: | V | | vii_7^-/V | C和: | vii_7^-/V | a小调: | V | | vii_7^-/V |

五、常用的重属和弦组和弦

在重属和弦组和弦中,最常用的是 V_7/V、vii_7^-/V。

第二节　重属和弦组和弦的和声布局

一、在乐句内部

一般用在属和弦组和弦之前。

二、在半终止或全终止

用在 K_4^6 或 V、V_7 之前。

三、重属和弦组和弦前面可用主功能组和弦、下属功能组和弦

第三节　重属和弦组和弦的应用及和弦连接

在应用中重属和弦组和弦可以是原位形式,也可以是各种转位形式。

一、主功能组和弦→重属和弦组和弦

含和弦转位形式,常用和声连接法,平稳连接。若有变化半音须在同一声部。

例 19-5

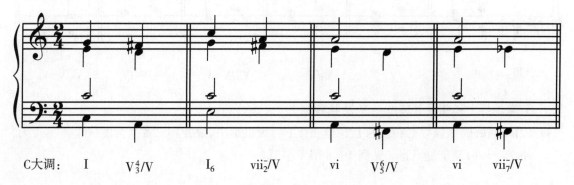

| C大调: | I | V_3^4/V | I_6 | vii_2^-/V | vi | V_5^6/V | vi | vii_7^-/V |

二、下属功能组和弦→重属和弦组和弦

含和弦转位形式,和声连接法,平稳连接,变化半音放在同一声部。

例 19–6

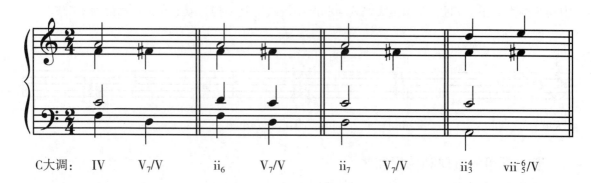

C大调: IV V₇/V ii₆ V₇/V ii₇ V₇/V ii$_3^4$ vii$_{\,5}^{-\,6}$/V

三、重属和弦组和弦→属和弦

如同 V$_7$、VII$_7$ → I,和声连接法或旋律连接法,平稳解决,带有升号的变化音向上解决,带有降号的变化音向下解决。

1. 原位的重属七和弦→ V

完全的重属七和弦决解到不完全的属和弦,属和弦省略五音,重复根音。见例 19–7 第 1 小节。

不完全的重属七和弦解决到完全的属和弦。见例 19–7 第 2 小节。

完全的重属七和弦解决到完全的属和弦。这种情况下,重属七和弦的三音下行进行到属和弦的五音。见例 19–7 第 3 小节。

2. 重属七和弦的转位→ V 及其转位

V$_5^6$/V → V。见例 19–7 第 4 小节。

V$_3^4$/V → V、V$_6$,其中 V$_3^4$/V → V$_6$ 时 V$_6$ 重复三音。见例 19–7 第 5 小节。

V$_2$/V → V$_6$。见例 19–7 第 6 小节。

例 19–7

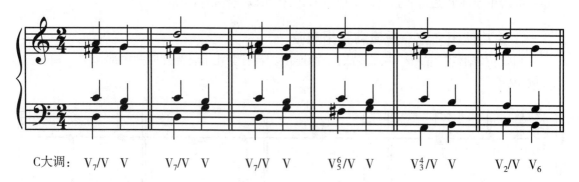

C大调: V$_7$/V V V$_7$/V V V$_7$/V V V$_5^6$/V V V$_3^4$/V V V$_2$/V V$_6$

3. 重属导七和弦及其转位→ V 及其转位

旋律连接法,重属导七和弦的七音和五音下行级进解决,根音和三音上行解决:

vii$_7^-$/V → V,V 重复三音。见例 19–8 第 1 小节。

vii$_5^{-6}$/V、vii$_3^{-4}$/V → V$_6$，V$_6$重复三音。见例 19-8 第 2、3 小节。

vii$_2^{-}$/V → V$_4^6$，V$_4^6$重复三音。见例 19-8 第 4 小节。

四、重属和弦组和弦→属七和弦、导七和弦

含和弦转位形式，平稳连接，变化半音放在同一声部且向下进行。见例 19-8 第 5、6 小节。

例 19-8

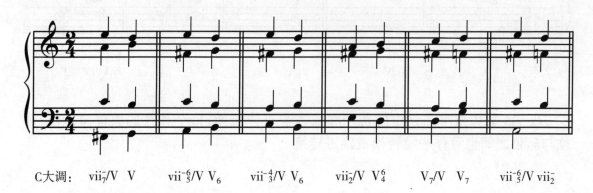

C大调：　vii$_7^{-}$/V　V　　vii$_5^{-6}$/V　V$_6$　　vii$_3^{-4}$/V　V$_6$　　vii$_2^{-}$/V　V$_4^6$　　V$_7$/V　V$_7$　　vii$_5^{-6}$/V　vii$_2^{-}$

五、重属和弦组和弦及其转位→K$_4^6$

常用和声连接法，平稳连接，带有升号的变化音向上解决。特别注意：大调中用在 K$_4^6$ 之前的 vii$_7^{-}$/V（减七和弦），有时降低的七音常用其下方带有升号的等音取代，并向上进行。

例 19-9

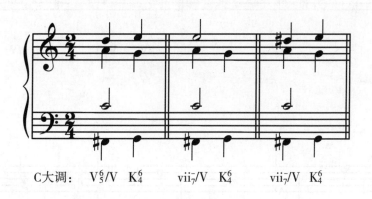

C大调：　V$_5^6$/V　K$_4^6$　　vii$_7^{-}$/V　K$_4^6$　　vii$_7^{-}$/V　K$_4^6$

六、重属和弦组和弦及其转位→I$_4^6$→重属和弦组和弦及其转位

I$_4^6$ 当作经过和弦，前后用重属和弦组和弦不同的转位形式。例 19-10 第 1-2 小节。

七、重属和弦组和弦→下属功能组和弦

含和弦转位形式，和声连接法，平稳连接，变化半音放在同一声部且向下进行。例 19-10 第 3、4、5 小节。

例 19-10

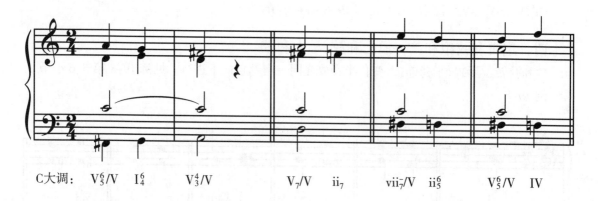

C大调： V_5^6/V I_4^6 V_3^4/V V_7/V ii_7 vii_7^-/V ii_5^6 V_5^6/V IV

八、重属和弦组和弦中的每个和弦本身可作转换，每个和弦的原位与转位、转位与转位之间也可作平稳转换或跳进转换

例 19-11

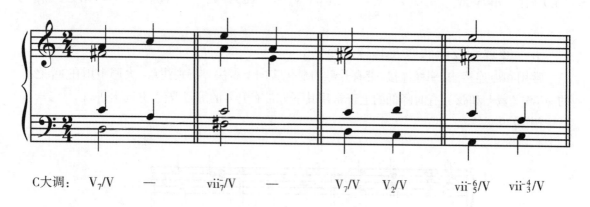

C大调： V_7/V — vii_7^-/V — V_7/V V_2/V vii_5^{-6}/V vii_3^{-4}/V

配和声举例：

例 19-12

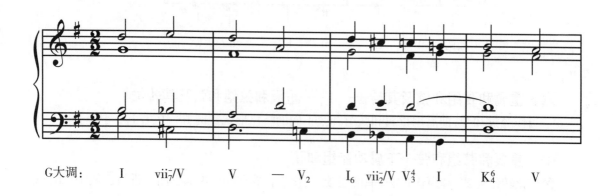

G大调： I vii_7^-/V V — V_2 I_6 vii_2^-/V V_3^4 I K_4^6 V

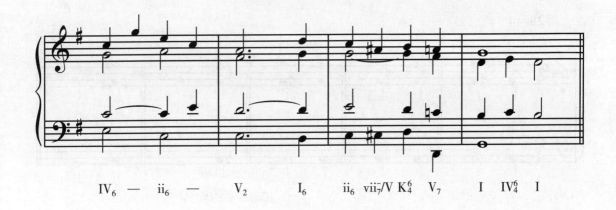

$$\text{IV}_6 \quad - \quad \text{ii}_6 \quad - \quad \text{V}_2 \quad\quad \text{I}_6 \quad\quad \text{ii}_6 \ \text{vii}_7^-/\text{V} \ \text{K}_4^6 \ \text{V}_7 \quad\quad \text{I} \ \text{IV}_4^6 \ \text{I}$$

第四节　重属和弦组中的变和弦——重属增六和弦

一、定义及标记

在大调式与和声小调式中,将重属和弦组和弦中含有音阶的第 VI 级音降低半音放在低声部构成的转位和弦,就称为重属增六和弦,其特点为降 VI 级音与升 IV 级音构成增六度。标记如 $\text{V}^{+64}_{\ \ 3}/\text{V}$、$\text{vii}^{+66}_{\ \ 5}/\text{V}$。

例 19-13

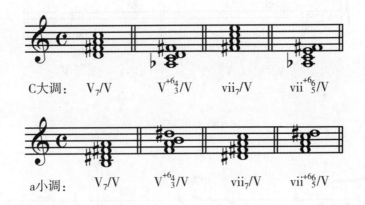

$$\text{C大调: } \ \text{V}_7/\text{V} \qquad \text{V}^{+64}_{\ \ 3}/\text{V} \qquad \text{vii}_7/\text{V} \qquad \text{vii}^{+66}_{\ \ 5}/\text{V}$$

$$\text{a小调: } \ \text{V}_7/\text{V} \qquad \text{V}^{+64}_{\ \ 3}/\text{V} \qquad \text{vii}_7/\text{V} \qquad \text{vii}^{+66}_{\ \ 5}/\text{V}$$

二、重属增六和弦的和声布局

1. 替代功能

在乐句内部,在终止中,重属增六和弦可以取代同级的重属七和弦或重属导七和弦。

2. 扩展功能

重属增六和弦可以用同级的重属七和弦或重属导七和弦的后面。

三、重属增六和弦的应用及和弦连接

（1）重属增六和弦的应用可以参考重属和弦组和弦,只是前面的和弦为了要"照顾"重属增六和弦中的低音(降 VI 级音)而要采用相应的转位形式与重属增六和弦保持平稳连接。变化半音须在同一声部。

例 19-14

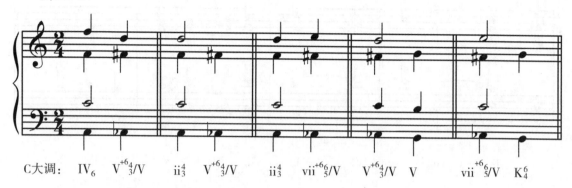

C大调： IV$_6$　　V$^{+6}_3$/V　　ii$^4_3$　　V$^{+6}_3$/V　　ii$^4_3$　　vii$^{+66}_5$/V　　V$^{+6}_3$/V　V　　vii$^{+66}_5$/V　K$^6_4$

（2）同级的重属和弦组和弦→重属增六和弦。

运用相同的转位形式，和声连接法，平稳连接，变化半音放在同一声部。

例 19-15

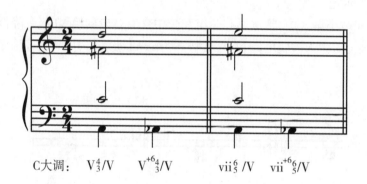

C大调：　V$^4_3$/V　　V$^{+6}_3$/V　　　vii$^6_5$/V　　vii$^{+66}_5$/V

配和声举例：

例 19-16

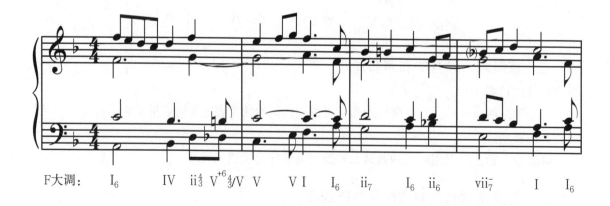

F大调：　　I$_6$　　　　IV　ii$^4_3$ V$^{+6}_3$/V　V　　VI　　I$_6$　ii$_7$　　I$_6$　ii$_6$　　vii$^-_7$　　　I　　I$_6$

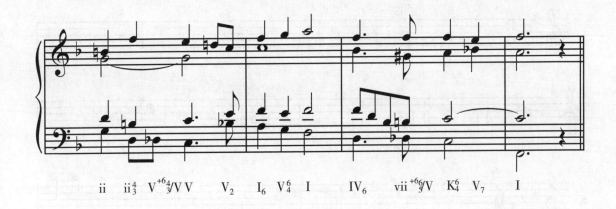

ii　ii$_3^4$　V$^{+6}_3$4/V　V　V$_2$　I$_6$　V$_4^6$　I　　IV$_6$　vii$^{+66}_3$/V　K$_4^6$　V$_7$　　I

【练习】

为下列旋律与低音配和声。

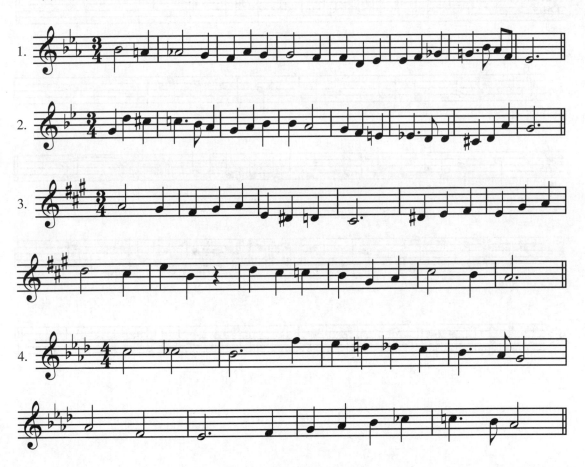

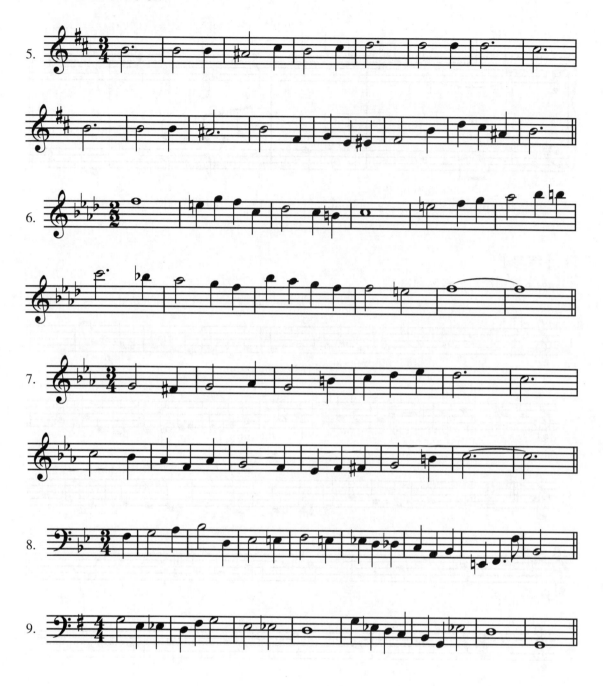

第二十章　离调、半音模进

第一节　副属和弦组和弦

副属和弦组和弦包括副属和弦、副属七和弦、副属导和弦和副属导七和弦。

一、副属和弦的定义、结构及标记

将大调式与和声小调式中的某大三和弦或小三和弦（主和弦除外）当作临时主和弦，它的临时属和弦（临时主和弦根音上方纯五度音上构成的大三和弦）称为副属和弦。其结构为大三和弦。标记如 V/II、V/III、V/IV、V/VI 等。

例 20-1

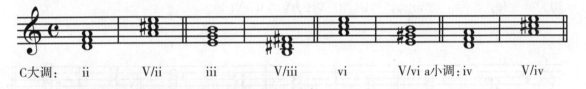

C大调：　ii　　　V/ii　　　iii　　　V/iii　　　vi　　　V/vi　a小调：iv　　　V/iv

二、副属七和弦的定义、结构及标记

将大调式与和声小调式中的某大三和弦或小三和弦（主和弦除外）当作临时主和弦，它的临时属七和弦（临时主和弦根音上方纯五度音上构成的大小七和弦）称为副属七和弦。其结构为大小七和弦。标记如 V$_7$/II、V$_7$/III、V$_7$/IV、V$_7$/VI 等。

例 20-2

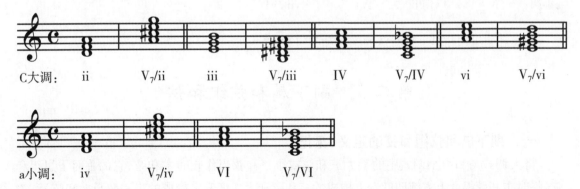

C大调：　ii　　　V$_7$/ii　　　iii　　　V$_7$/iii　　　IV　　　V$_7$/IV　　　vi　　　V$_7$/vi

a小调：　iv　　　V$_7$/iv　　　VI　　　V$_7$/VI

三、副属导和弦的定义、结构及标记

将大调式与和声小调式中的某大三和弦或小三和弦（主和弦除外）当作临时主和弦，它的临时导三和弦（临时主和弦根音上方大七度或下方小二度音上构成的减三和弦）称为副属导和

弦。其结构为减三和弦。标记如 VII‾/II、VII‾/III、VII‾/IV、VII‾/VI 等。

例 20-3

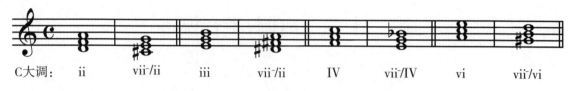

C大调： ii　　　vii‾/ii　　　iii　　　vii‾/iii　　　IV　　　vii‾/IV　　　vi　　　vii‾/vi

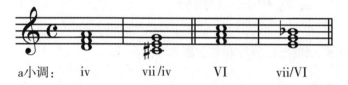

a小调： iv　　　vii/iv　　　VI　　　vii/VI

四、副属导七和弦的定义、结构及标记

将大调式与和声小调式中的某大三和弦或小三和弦（主和弦除外）当作临时主和弦，它的临时导七和弦（临时主和弦根音上方大七度或下方小二度音上构成的减小七和弦、减七和弦）称为副属导七和弦。在自然大调式中其结构为减小七和弦，在和声大调式与和声小调式中其结构为减七和弦。标记如 VII‾₇/II、VII‾₇/III、VII‾₇/IV、VII‾₇/VI 等。

例 20-4

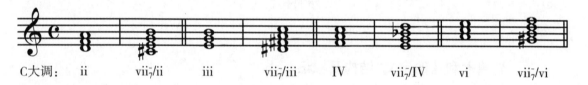

C大调： ii　　　vii‾₇/ii　　　iii　　　vii‾₇/iii　　　IV　　　vii‾₇/IV　　　vi　　　vii‾₇/vi

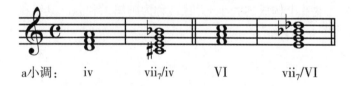

a小调： iv　　　vii‾₇/iv　　　VI　　　vii‾₇/VI

重属和弦组和弦是一种特殊的副属和弦组和弦。

第二节　副下属和弦组和弦

一、副下属和弦组和弦的定义、标记

将大调式与和声小调式中的某大三和弦或小三和弦当作临时主和弦，它的临时下属组和弦（临时主和弦根音上方纯四度音上构成的三和弦和大二度音上构成的三和弦与七和弦）称为副下属组和弦。标记如 IV/IV、II₇/IV、IV/II、II₇/II 等。

二、结构

在大调式与和声小调式中，如果临时主和弦是大三和弦，其副下属组和弦的结构参照大调式的 IV、ii、ii$_7$，分别为大三和弦、小三和弦、小七和弦结构；如果临时主和弦是小三和弦，其副下属组和弦的结构参照和声小调式的 iv、ii⁻、ii⁻$_7$，分别为小三和弦、减三和弦、减小七和弦结构。

例 20-5

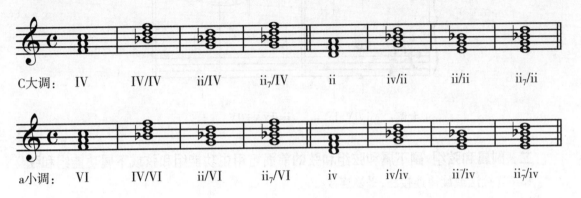

C大调：　IV　　IV/IV　　ii/IV　　ii$_7$/IV　　ii　　iv/ii　　ii/ii　　ii$_7$/ii

a小调：　VI　　IV/VI　　ii/VI　　ii$_7$/VI　　iv　　iv/iv　　ii⁻$_7$/iv　　ii$_7$/iv

第三节　副属和弦组和弦、副下属和弦组和弦的应用及和弦连接

一、离调

在一个乐段内部，音乐的陈述从开始的主调性短暂地转到副调又回到主调性，叫做离调。

离调有以下三种形式。

1. 副属和弦组和弦→临时主和弦

最为典型。如 V$_7$/IV → IV、VII$_7^-$/IV → IV 等，可用转位形式，和弦连接及声部解决，仿照 V$_7$ → I、VII$_7$ → I、重属和弦组和弦→属和弦的方法处理。

例 20-6

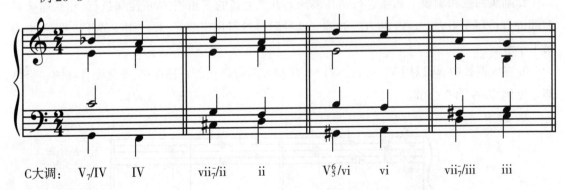

C大调：　V$_7$/IV　　IV　　vii$_7$/ii　　ii　　V$_5^6$/vi　　vi　　vii$_7^-$/iii　　iii

2. 副下属和弦组和弦→临时主和弦

如 II$_7$/IV → IV 等。平稳连接。见例 20-7 第 1 小节。

3. 副下属和弦组和弦→副属和弦组和弦→临时主和弦

如 II$_7$/IV → V$_7$/IV → IV。比较少见。见例 20-7 第 2-3 小节。

例 20-7

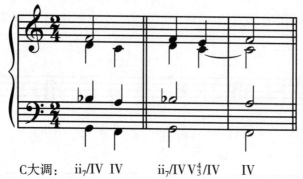

C大调：　　ii$_7$/IV　IV　　　ii$_7$/IV V$^4_3$/IV　　IV

二、副属和弦组、副下属和弦组和弦的前面可用主功能组和弦或下属功能组和弦

和声连接法或旋律连接法，平稳连接。

例 20-8

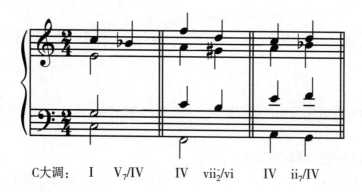

C大调：　　I　V$_7$/IV　　IV　vii$^-_2$/vi　　IV　ii$_7$/IV

三、阻碍进行和阻碍终止

1. 副属和弦和副属七和弦进行到其根音上方二度音的三和弦，构成阻碍进行，和弦连接与声部进行仿照 V（V$_7$）→ VI 的方法处理。这种阻碍进行用于终止，构成阻碍终止。见例 20-9 第 1 小节。

2. 在大调式中，可以用 K$^6_4$ → VII$_7$/VI → VI 构成阻碍终止。平稳连接，变化半音在同一个声部。见例 20-9 第 2 小节。

例 20-9

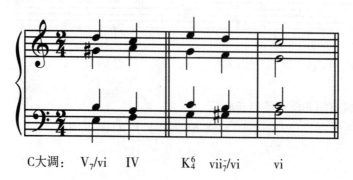

C大调：　V$_7$/vi　IV　　　K$^6_4$　vii$^-_7$/vi　　　vi

配和声举例:

例20-10

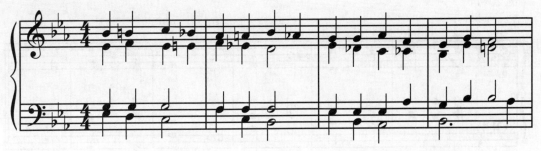

♭E大调: I vii⁻⁶₅/vi vi V₇/ii ii V⁴₃/V V V₇ I V₇/IV IV ii⁻₆ K⁶₄ — V V₂

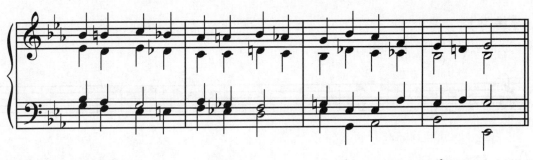

I₆ vii⁶₅/vi vi₆ vii⁻₇/ii ii vii⁻⁴₃/V V₆ vii⁻₇ I V⁶₅/IV IV ii⁻₆ K⁶₄ V₇ I

第四节 半音模进

一、定义

半音模进,也称离调模进,即在和声模进音组里含有离调进行。

二、离调模进原型的构成

最典型的离调模进原型就是副属和弦组和弦→临时主和弦,也可以由主调的 V（V₇）→I、VII⁻₇→I 构成,通常从弱拍或次强拍开始。也有从强拍开始的。

三、离调模进音组

离调模进音组的数量一般不超过四个。如果离调模进原型含有副属和弦组和弦→临时主和弦,之后的每个离调模进音组必须完全按照这个离调模进原型的结构形态在不同的临时调性中作模仿进行；如果离调模进原型是主调的 V（V₇）→I、VII⁻₇→I 构成形式,则在第一个离调模进音组里要仿照这种构成形式正确设计离调进行,之后的每个离调模进音组必须完全按

照第一个离调模进音组的结构形态在不同的临时调性中模仿进行。离调模进音组里的临时主
和弦(大三和弦或小三和弦)仍然属于主调。

例 20-11

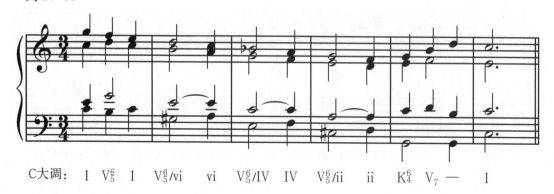

C大调:　I　V$_5^6$　I　V$_5^6$/vi　vi　V$_5^6$/IV　IV　V$_5^6$/ii　ii　K$_4^6$　V$_7$　—　I

【练习】

为下列旋律与低音配和声。

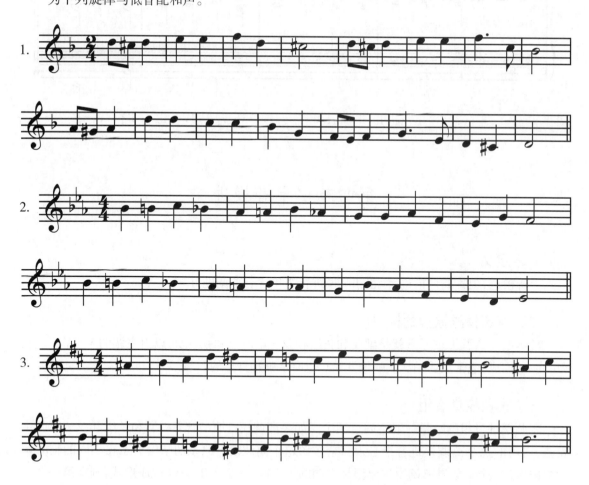

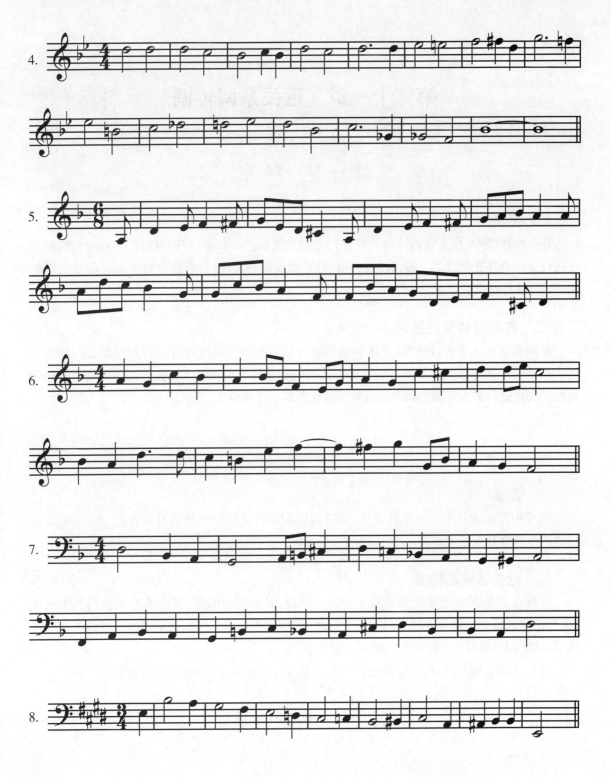

第二十一章　近关系调转调

第一节　转调

一、定义

在一个乐段中,从开始调性的和声进行过渡转接到另一新调性和声进行,并在新调性的和声进行上作全终止结束。比如,音乐的开始是 C 大调的和声进行,后转到 G 大调并在 G 大调的和声进行中作全终止结束。

二、离调与转调的区别

离调是指在一个乐段内部,音乐的和声进行从开始的主调性短暂地转到副调又回到主调性。离调的形式是副属和弦组与副下属和弦组的和弦解决到临时主和弦。而转调是离开开始调性的和声进行进入新调的和声进行并结束在新调的主和弦上,不再回头。

第二节　近关系调

一、定义

调号相同或调号相差一个升降号,同时新调主和弦又是原调某级自然音大、小三和弦,这样的两个调性互为近关系调。

二、近关系调的构成

按照近关系调的定义以及调的五度循环原理,以某调为原调,其近关系调包括其平行调(调号相同)、其上方纯五度的属调及其平行调(调号相差一个升号)、其下方纯五度的下属调及其平行调(调号相差一个降号),共有五个近关系调。

以 C 大调为例,它的近关系调有 a 小调、G 大调、e 小调、F 大调、d 小调五个。

第三节　转调的步骤

一、分析、判定原调与新调

原调:旋律开始的调性,以开始的调号和调式主音为判定原则。

新调:旋律含有新调的调号临时记号音,结束音为新调的主音。

二、找共同和弦

共同和弦是指两个近关系调共有的结构相同的自然音三和弦(七和弦多用于远关系调转调)。它们是原调过渡到新调的桥梁。

三、确定转调和弦

转调和弦是指原调没有的、包含新调特征音的三和弦或七和弦,它们紧接在共同和弦之后。新调特征音包括三个方面:一是标有新调调号的音;二是新调调式结构特征音,如和声大调的降 VI 级音、和声小调的升 VII 级音;三是新调重属和弦中含有的变音。

转调和弦可以是新调的属功能组和弦(V 、 V_7 、 VII^-_7 ,含有新调调号的音或和声小调的升 VII 级音)、下属功能组和弦(II 、 II_7 ,含有新调调号的音或和声大调的降 VI 级音)、重属和弦组和弦(常用重属七和弦、重属导七和弦、重属增六和弦)、 K^6_4 。

四、新调的和声进行

转调和弦之后进入新调的和声进行并在新调中作全终止结束。

(1)转调和弦为新调的 V 、 V_7 或 vii^-_7 ,解决到新调的 I 或 VI ,巩固新调,并以新调的和声进行到结束。

(2)转调和弦为新调的 II 、 II_7 ,一是进行到新调的 V 、 V_7 ,解决到 I 或 VI ,巩固新调,并以新调的和声进行到结束;二是进行到新调的 K^6_4 并进入新调的 V 、 V_7 解决到 I 作全终止结束。

(3)转调和弦为新调的重属和弦组和弦,一是进行到新调的 V 、 V_7 ,解决到 I 或 VI ,巩固新调,并以新调的和声进行到结束;二是进行到新调的 K^6_4 并进行到新调的 V 、 V_7 解决到 I 作全终止结束。

(4)转调和弦为新调的 K^6_4 ,进行到新调的 V 、 V_7 解决到 I 。

第四节　平行调转调

一、平行调

在和声学中,调号相同的一对大小调,列为平行调。如 C 大调与 a 自然小调、a 和声小调,它们互为平行调。

二、平行调转调

是指在平行调中,大调向小调或者小调向大调转调。如 C 大调向 a 自然小调或 a 和声小调转调,a 自然小调或 a 和声小调向 C 大调转调。

三、共同和弦

以 C 大调、a 自然小调与 a 和声小调为例,调式中的各级三和弦如下:

例 21-1

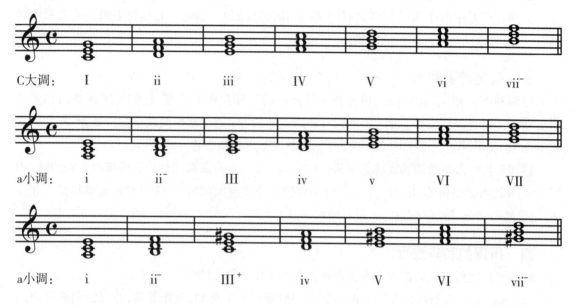

通过观察分析，我们发现：

（1）大调和平行自然小调中的七个三和弦，在和弦结构上都是相同的，都可以作共同和弦，即大调的 I、ii、iii、IV、V、vi、vii⁻ 分别转换为平行自然小调的 III、iv、v、VI、VII、i、ii⁻。或反之。

（2）大调与和声小调中，由于和声小调属功能组的 III⁺、V、VII⁻ 含有升高的导音，不能做共同和弦。只能选择大调的 ii、IV、vi、vii⁻ 为共同和弦，分别转换为和声小调的 iv、VI、i、ii⁻。或反之。

四、大调向平行小调转调

大调向平行小调转调时，一般先转到平行自然小调，再转向和声小调，和声小调的 V（V₇）、vii⁻（vii₇⁻）为转调和弦。方法如下。

（1）大调的 ii、IV、vi、vii⁻ 为共同和弦，它们转换为平行自然小调的 iv、VI、i、ii⁻，一是接以和声小调的 V（V₇）、vii⁻（vii₇⁻），进行到和声小调的主和弦或 VI 完成转调，作正格全终止结束；二是接以和声小调的重属和弦组和弦或 K₄⁶，进行到 V、V₇，作正格全终止结束。

例 21-2

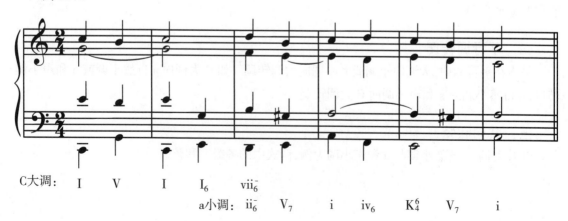

例 21-3

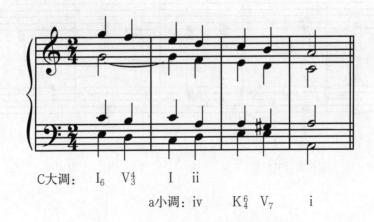

C大调：I_6 V_3^4 I ii

a小调：iv K_4^6 V_7 i

（2）利用半音进行转调。

将大调 iii、V（含有平行自然小调的第 VII 级音）作共同和弦,把它们转换为平行自然小调的 v、VII,利用半音进行接以和声小调的 V（V_7）、vii¯（vii₇¯）,再进行到和声小调的主和弦或 VI 完成转调,作正格全终止结束。

例 21-4

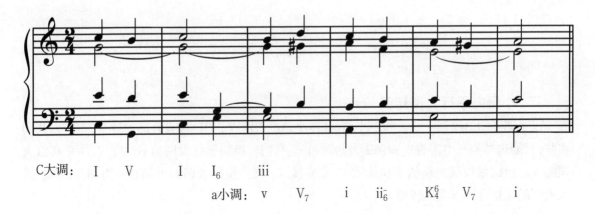

C大调：I V I I_6 iii

a小调：v V_7 i ii_6^- K_4^6 V_7 i

（3）利用弗里吉亚进行转调。

弗里吉亚进行的特征就是自然小调式的属功能组和弦进行到下属功能组和弦再到和声小调式的属和弦。因此,当大调式旋律局部出现"下中音→属音→下属音→中音"（VI→V→IV→III）下行四音列时,把这个下行四音列转换成自然小调上的弗里吉亚下行四音列（I→VII→VI→V）,按照弗里吉亚进行的和声配置方法完成转调。也可以将大调 iii、V（含有平行自然小调的第 VII 级音）作共同和弦,把它们转换为平行自然小调的 v、VII,利用弗里吉亚进行进行到下属功能组和弦,并在一个声部作自然的第 VII 级音到第 VI 级音的进行。之后进入和声小调的 V（V_7）或重属和弦组和弦、K_4^6,作正格全终止结束。

例 21-5（a）

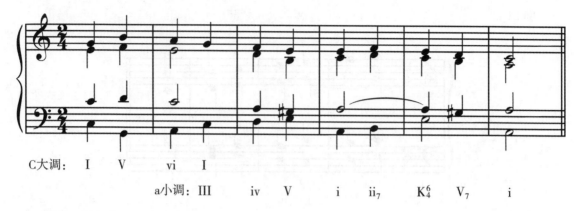

C大调： I V vi I

a小调： III iv V i ii₇ K⁶₄ V₇ i

例 21-5（b）

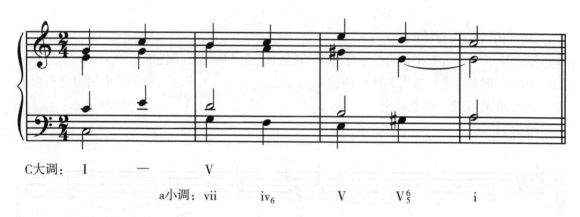

C大调： I — V

a小调： vii iv₆ V V⁶₅ i

五、小调向平行大调转调

以小调开始的原调一般为和声小调,和声小调的 III⁺、V、VII⁻ 含有升高的导音,不能做共同和弦,只能选择和声小调的 i、iv、VI 为共同和弦,它们转换为平行大调的 vi、ii、IV,一是接以大调的 V₇、VII₇,解决到大调的主和弦或 VI 完成转调;二是接以大调的重属和弦组和弦或 K⁶₄,进入大调的正格全终止完成转调。

例 21-6

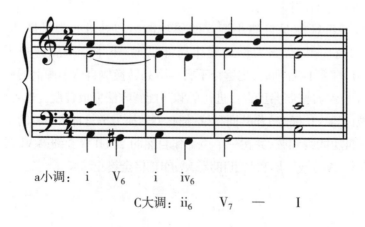

a小调： i V₆ i iv₆

C大调： ii₆ V₇ — I

例 21-7

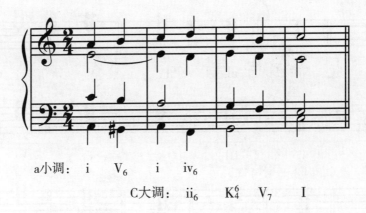

a小调： i V₆ i iv₆

C大调： ii₆ K$_4^6$ V₇ I

例 21-8

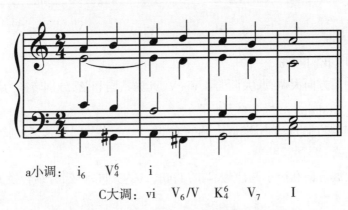

a小调： i₆ V$_4^6$ i

C大调： vi V₆/V K$_4^6$ V₇ I

第五节 向属方向调转调

一、定义

某调（原调）向其上方纯五度的属方向调及其平行调转调。前后调调号相差一个升号。

以 C 大调、a 小调为例，它们的属方向调为 G 大调、e 小调。

二、共同和弦

以 C 大调、a 和声小调及其属方向调 G 大调、e 自然小调、e 和声小调为例，列出它们的调式和弦：

例 21-9

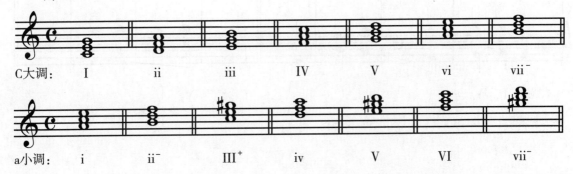

C大调： I ii iii IV V vi vii⁻

a小调： i ii⁻ III⁺ iv V VI vii⁻

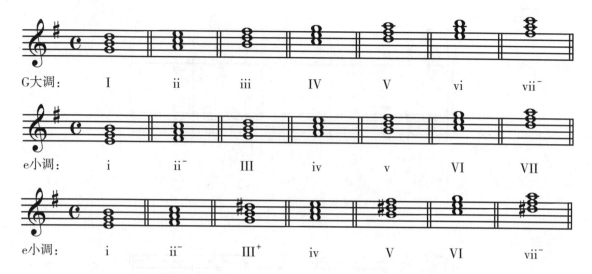

G大调：　I　　ii　　iii　　IV　　V　　vi　　vii⁻

e小调：　i　　ii⁻　　III　　iv　　v　　VI　　VII

e小调：　i　　ii⁻　　III⁺　　iv　　V　　VI　　vii⁻

通过观察分析,我们发现:

（1）大调转向属方向大调,原大调的 I、iii、V、vi 为共同和弦,分别转换为属方向大调的 IV、vi、I、ii。

（2）大调转向属方向自然小调,原大调的 I、iii、V、vi 为共同和弦,分别转换为属方向自然小调的 VI、i、III、iv。

（3）大调转向属方向和声小调,原大调的 I、iii、vi 为共同和弦,分别转换为属方向和声小调的 VI、i、iv。

（4）和声小调转向属方向大调,原和声小调的 i 为共同和弦,转换为属方向大调的 ii。

（5）和声小调转向属方向和声小调,原和声小调的 i 为共同和弦,转换为属方向和声小调的 iv。

三、大调向属方向大调转调

（1）原大调的 I、iii、V、vi 为共同和弦,分别转换为属方向大调的 IV、vi、I、ii。

（2）可以选择属方向大调的属功能组和弦、下属功能组和弦、重属和弦组和弦、K_4^6 做转调和弦,并进入属方向大调的和声进行并作正格全终止结束。

例 21 −10

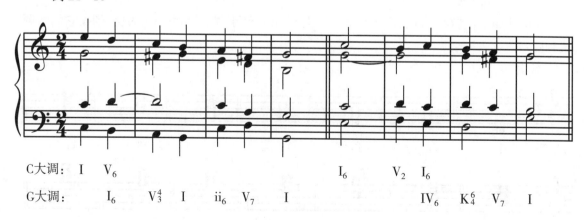

C大调：　I　V₆　　　　　　　　　　　　　I₆　　V₂　I₆

G大调：　I₆　V₃⁴　I　　ii₆　V₇　I　　　　　　IV₆　K₄⁶　V₇　I

例 21 –11

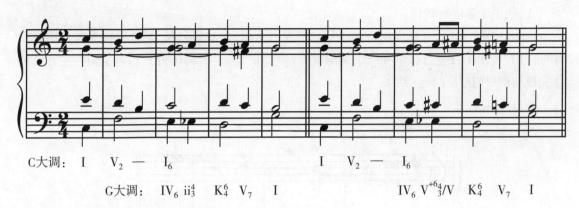

C大调：　I　V₂ — I₆　　　　　　　I　V₂ — I₆

G大调：　IV₆ ii₃⁴　K₄⁶ V₇　I　　　　IV₆ V⁺⁶⁴₃/V K₄⁶ V₇　I

四、大调向属方向小调转调

大调向属方向小调转调，一般是转向属方向自然小调，再到属方向和声小调。

（1）原大调的 I、iii、vi 为共同和弦，分别转换为属方向自然小调或和声小调的 VI、i、iv，一是接以和声小调的 V（V₇）、vii⁻（vii₇⁻），再进行到和声小调的主和弦或 VI 完成转调，作正格全终止结束；二是接以和声小调的 ii、ii₇（含有新调调号音）、重属和弦组和弦，再进行到和声小调的 V（V₇）或 K₄⁶，作正格全终止结束。

例 21 –12

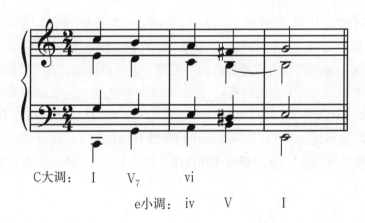

C大调：　I　　V₇　　　vi

e小调：　　iv　　　V　　　I

例 21 –13

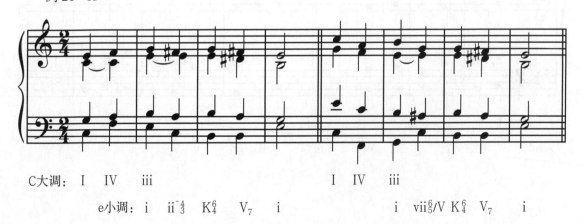

C大调：I　IV　iii　　　　　　I　IV　iii

e小调：　i　ii⁻₃̄　K₄⁶ V₇　i　　　　i　vii₅⁶/V K₄⁶ V₇　i

（2）利用半音进行转调。

将原大调的 V（含有属方向自然小调的第 VII 级音）作共同和弦,把它转换为属方向自然小调的 III,利用半音进行接以和声小调的 V（V_7）、vii^-（vii^-_7）,再进行到和声小调的主和弦或 VI 完成转调,作正格全终止结束。

例 21 –14

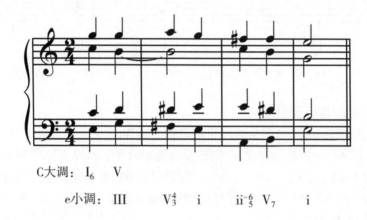

C大调： I_6 V

e小调： III V^4_3 i ii^{-6}_5 V_7 i

（3）利用弗里吉亚进行转调。

其一,当大调式旋律局部出现"中音→上主音→主音→导音"（III→II→I→VII）下行四音列时,把这个下行四音列转换成属方向自然小调上的弗里吉亚下行四音列（I→VII→VI→V）,按照弗里吉亚进行的和声配置方法完成转调。其二,属方向自然小调上的下属功能组和弦 ii^-、ii^-_7 含有新调调号音,已构成转调和弦,因此可以将原大调的 V（含有属方向自然小调的第 VII 级音）作共同和弦,把它转换为属方向自然小调的 III,利用弗里吉亚进行进行到下属功能组和弦（ii^-、ii^-_7,）,并在一个声部作自然的第 VII 级音到第 VI 级音的进行。之后进入属方向和声小调的 V（V_7）或重属和弦组和弦或 K^6_4,作正格全终止结束。

例 21 –15（a）

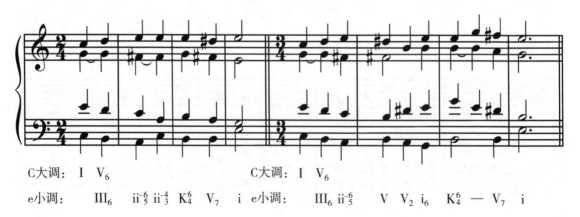

C大调： I V_6 C大调： I V_6

e小调： III_6 ii^{-6}_5 ii^{-4}_3 K^6_4 V_7 i e小调： III_6 ii^{-6}_5 V V_2 i_6 K^6_4 — V_7 i

例 21 –15（b）

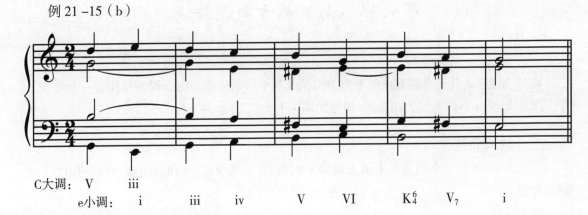

C大调：　V　　iii

e小调：　　i　　iii　　iv　　V　　VI　　K$_4^6$　V$_7$　i

五、小调向属方向大调转调

（1）原和声小调的 i 为共同和弦，转换为属方向大调的 ii。

（2）可以选择属方向大调的属功能组和弦、下属功能组和弦、重属和弦组和弦、K$_4^6$做转调和弦，并进入属方向大调的和声进行，作正格全终止结束。

例 21 –16

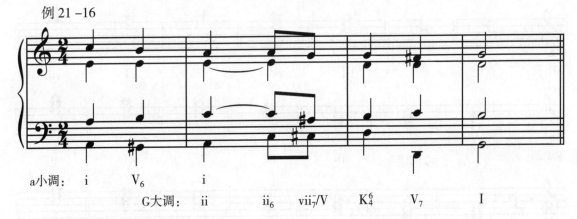

a小调：　i　　V$_6$　　　i

G大调：　　　　ii　　　ii$_6$　vii$_7^-$/V　K$_4^6$　　V$_7$　　　I

六、小调向属方向小调转调

（1）原和声小调的 i 为共同和弦，转换为属方向和声小调的 iv。

（2）可以选择属方向和声小调的属功能组和弦、下属功能组和弦、重属和弦组和弦、K$_4^6$做转调和弦，并进入属方向和声小调的和声进行，作正格全终止结束。

例 21 –17

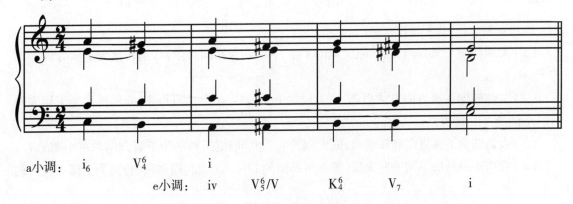

a小调：　i$_6$　　V$_4^6$　　　i

e小调：　　　　iv　　V$_5^6$/V　　K$_4^6$　　　V$_7$　　　　i

第六节 向下属方向调转调

一、定义

某调(原调)向其下方纯五度的下属方向调及其平行调转调。前后调调号相差一个降号。

以 C 大调、a 小调为例,它们的下属方向调为 F 大调、d 小调。

二、共同和弦

以 C 大调、a 和声小调及其下属方向调 F 大调、d 自然小调、d 和声小调为例,列出它们的调式和弦。

例 21 –18

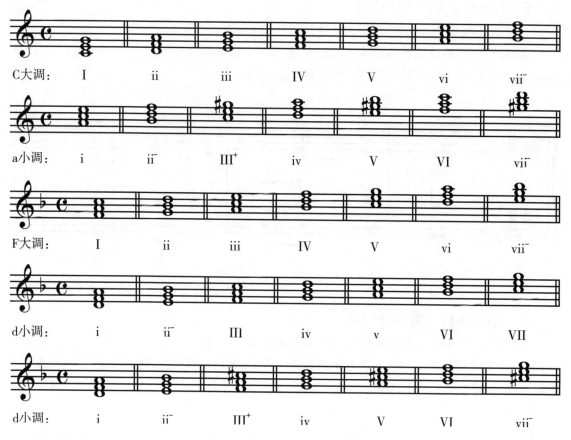

通过观察分析,我们发现:

(1)大调转向下属方向大调,原大调的 I、ii、IV、vi 为共同和弦,分别转换为下属方向大调的 V、vi、I、iii。

(2)大调转向下属方向自然小调,原大调的 I、ii、IV、vi 为共同和弦,分别转换为下属方向自然小调的 VII、i、III、v。

(3)大调转向下属方向和声小调,原大调的 ii 为共同和弦,转换为下属方向和声小调的 i。

(4)和声小调转向下属方向大调,原和声小调的 i、iv、VI 为共同和弦,转换为下属方向大调

的 iii、vi、I。

（5）和声小调转向下属方向和声小调,原和声小调的 iv 为共同和弦,转换为下属方向和声小调的 i。

三、大调向下属方向大调转调

（1）原大调的 I、ii、IV、vi 为共同和弦,分别转换为下属方向大调的 V、vi、I、iii。

（2）可以选择下属方向大调的属功能组和弦、下属功能组和弦、重属和弦组和弦做转调和弦,并进入下属方向大调的和声进行,作正格全终止结束。

例 21 –19

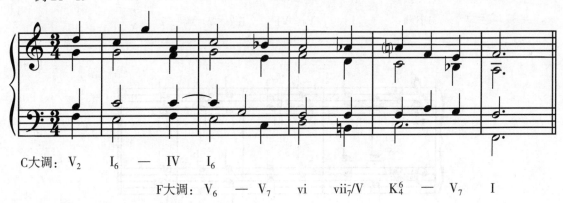

C大调: V$_2$ I$_6$ — IV I$_6$

F大调: V$_6$ — V$_7$ vi vii$_7^-$/V K$_4^6$ — V$_7$ I

例 21 –20

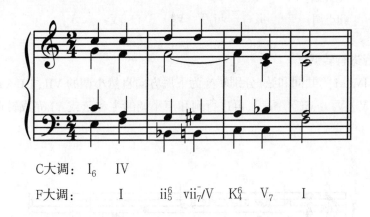

C大调: I$_6$ IV

F大调: I ii$_5^6$ vii$_7^-$/V K$_4^6$ V$_7$ I

四、大调向下属方向小调转调

大调向下属方向小调转调,也是转向下属方向自然小调,再到下属方向和声小调。

（1）原大调的 ii 为共同和弦,转换为下属方向自然小调的 i。一是接以和声小调的 V（V$_7$）、vii$^-$（vii$_7^-$）,再进行到和声小调的主和弦或 VI 完成转调,作正格全终止结束;二是接以和声小调的 ii、ii$_7$（含有新调调号音）、重属和弦组和弦,再进行到和声小调的 V（V$_7$）或 K$_4^6$,作正格全终止结束。

例 21 –21

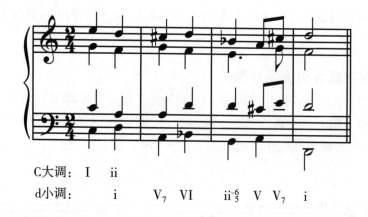

C大调: I ii
d小调: i V₇ VI ii⁻⁶₅ V V₇ i

例 21 –22

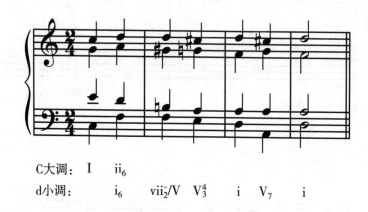

C大调: I ii₆
d小调: i₆ vii⁻₂/V V⁴₃ i V₇ i

（2）利用半音进行转调。

原大调的 I、IV、vi 为共同和弦，分别转换为下属方向自然小调的 VII、III、v，利用半音进行接以和声小调的 V（V₇）、vii⁻（vii⁻₇），再进行到和声小调的主和弦或 VI 完成转调，作正格全终止结束。

例 21 –23

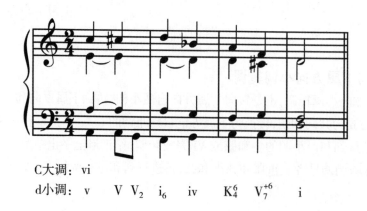

C大调: vi
d小调: v V V₂ i₆ iv K⁶₄ V⁺⁶₇ i

例 21–24

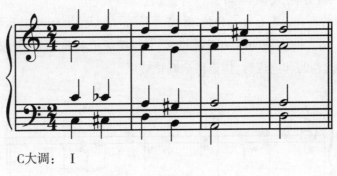

C大调： I

d小调： VII vii⁻₇ i V⁴₃/V K⁶₄ V₇ i

（3）利用弗里吉亚进行转调。

其一，当大调式旋律局部出现"上主音→主音→导音→下中音"（II→I→VII→VI）下行四音列时，把这个下行四音列转换成下属方向自然小调上的弗里吉亚下行四音列（I→VII→VI→V），按照弗里吉亚进行的和声配置方法完成转调。其二，下属方向自然小调上的下属功能组和弦 iv、ii⁻、ii⁻₇ 含有新调调号音，已构成转调和弦，因此可以将原大调的 I、IV、vi 为共同和弦，分别转换为下属方向自然小调的 VII、III、v，利用弗里吉亚进行进行到下属功能组和弦（iv、ii⁻、ii⁻₇），并在一个声部作自然的第 VII 级音到第 VI 级音的进行。之后进入下属方向和声小调的 V（V₇）或重属和弦组和弦或 K⁶₄，作正格全终止结束。

例 21–25（a）

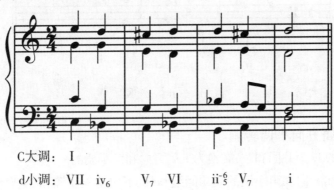

C大调： I

d小调： VII iv₆ V₇ VI ii⁻⁶₅ V₇ i

例 21–25（b）

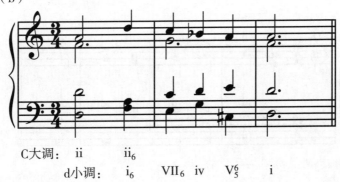

C大调： ii ii₆

d小调： i₆ VII₆ iv V⁶₅ i

五、小调向下属方向大调转调

（1）原和声小调的 i、iv、VI 为共同和弦，转换为下属方向大调的 iii、vi、I。

（2）可以选择下属方向大调的属功能组和弦、下属功能组和弦、重属和弦组和弦做转调和弦，并进入下属方向大调的和声进行，作正格全终止结束。

例 21 −26

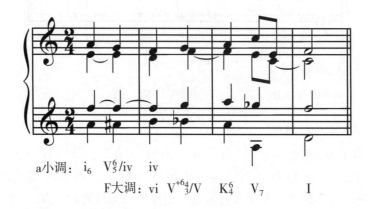

a小调： i_6　V_5^6/iv　iv

F大调：　　vi　V_3^{+64}/V　K_4^6　V_7　　I

例 21 −27

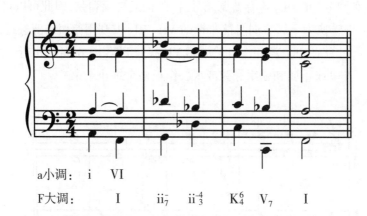

a小调： i　VI

F大调：　I　　ii_7^-　ii_3^{-4}　K_4^6　V_7　　I

六、小调向下属方向小调转调

（1）原和声小调的 iv 为共同和弦，转换为下属方向和声小调的 i。

（2）可以选择下属方向和声小调的属功能组和弦、下属功能组和弦、重属和弦组和弦做转调和弦，并进入下属方向和声小调的和声进行，作正格全终止结束。

例 21 −28

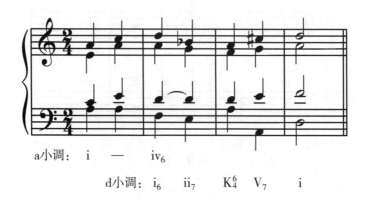

a小调：　i　—　iv_6

d小调：　　　i_6　ii_7　K_4^6　V_7　i

第七节　到共同和弦的离调

向属方向和下属方向调转调时,可以在前调中采用向共同和弦离调的手法更容易脱离前调建立新调。

（1）新调是大调,在前调中可以向等于新调 ii、IV、vi 的共同和弦离调。见例 21–26。

（2）新调是小调,在前调中可以向等于新调 iv、VI 的共同和弦离调。

例 21–29

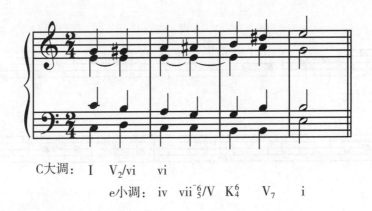

C大调：　I　　V$_2$/vi　　vi

e小调：　iv　　vii$^{-6}_5$/V　K$^6_4$　　V$_7$　　i

【练习】

为下列旋律与低音配和声。

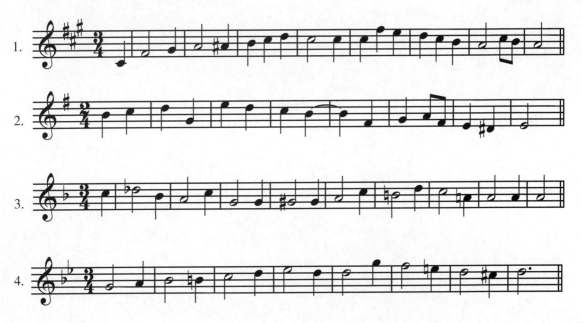

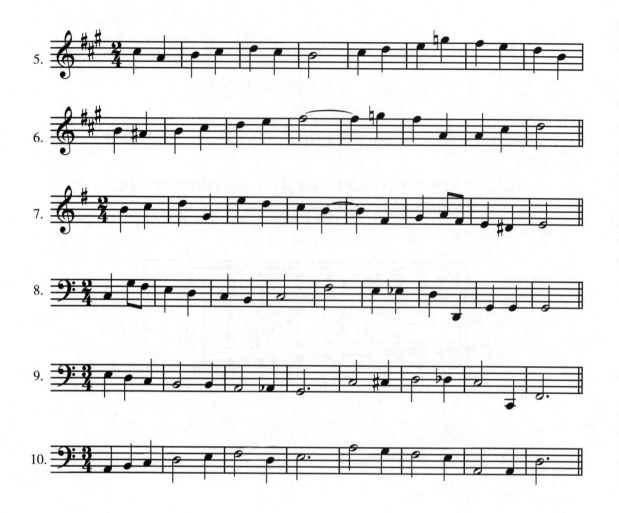

第二十二章　旋律声部中的和弦外音

第一节　和弦外音

一、定义

和弦外音是指在一个声部中与某一和弦同时发声,但又不属于该和弦结构之内的音。相对于它所依附的和弦内,和弦外音是一个不协和音。它使和声进行产生紧张度,丰富和声的音响色彩与表现力。

二、和弦外音的标记

在和弦外音上方标"*"。

第二节　旋律声部中的和弦外音

旋律声部中的和弦外音,从和弦外音所处的节拍节奏部位来看,可分为弱拍(或弱位)上的和弦外音和强拍(或强位)上的和弦外音两大类。

一、弱拍或弱位上的和弦外音

1. 经过音

处于弱拍或弱位上,以同向级进方式填充在前后两个不同的和弦音之间的和弦外音。经过音与前一个和弦共同发声并"侵占"前一个和弦的时值。

经过音有自然经过音和半音经过音两种,自然经过音处于两个相距三度的和弦音之间,其前后可用同一个和弦及其转换,也可以用不同的和弦;半音经过音处于两个相距大二度的和弦音之间,其前后常用不同的和弦。

例 22-1

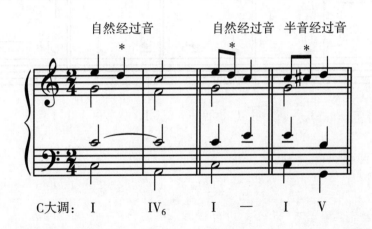

2. 辅助音

处于弱拍或弱位上，与前后两个相同的和弦音构成二度级进的和弦外音。辅助音与前一个和弦共同发声并"侵占"前一个和弦的时值。

辅助音有自然辅助音和半音辅助音两种。每种又有上方辅助音与下方辅助音之分。辅助音前后可用同一个和弦，也可以用不同的和弦。

例 22-2

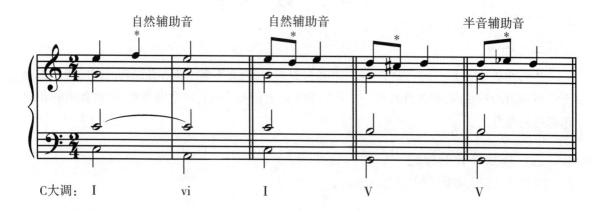

3. 先现音

后一和弦的和弦音以同音反复的形式提前出现在前一小节最后的弱拍或弱位上。先现音与前一个和弦共同发声并"侵占"前一个和弦的时值。见例 22-3 第 1-2 小节。

4. 邻音

邻音，也称换音或自由的和弦外音，是指处于弱拍或弱位上，以"跳进到达级进离去"或以"级进到达跳进离去"的音。邻音前后用同一个和弦及其转换，也可以用不同的和弦。见例 22-3 第 3、4、5-6 小节。

例 22-3

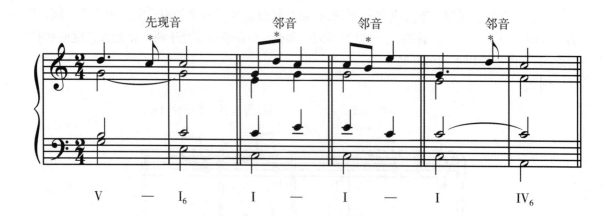

二、强拍或强位上的和弦外音

1. 倚音

在强拍或强位上与某和弦同时发声的音,并上行或下行级进解决到该和弦的和弦音。见例 22-4 第 1、2 小节。

2. 延留音

前一和弦的和弦音以同音反复的形式延续(用连线连接)到后一强拍或强位上构成倚音。见例 22-4 第 3-4 小节。

例 22-4

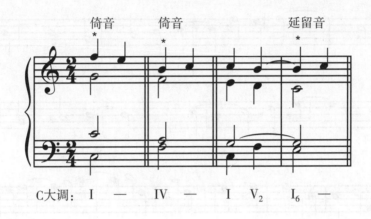

【练习】

为下列旋律与低音配和声。

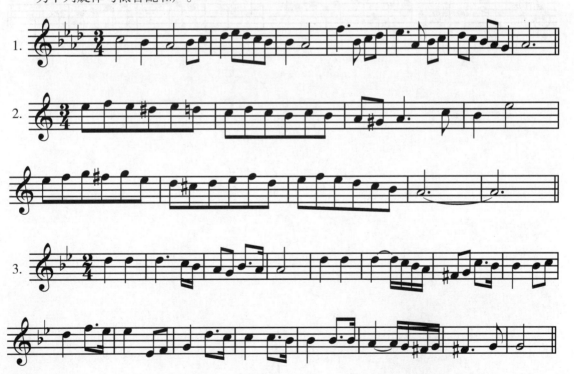

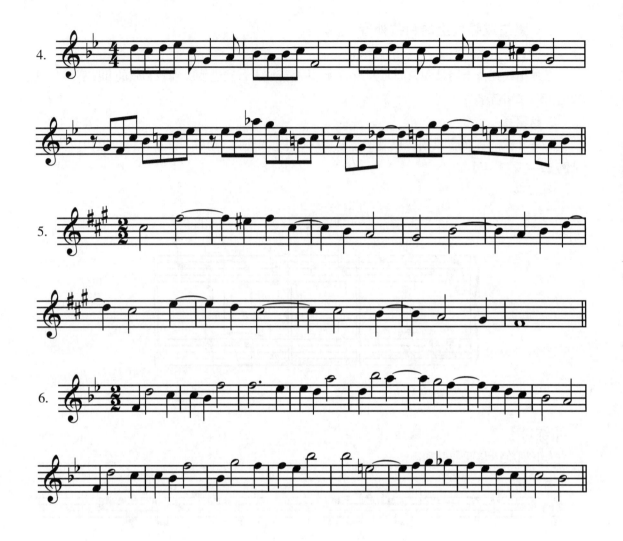

第二十三章　和声分析

和声分析是对音乐作品中的和声应用技术、和声现象做出剖析与合理的解释,是一种具体的音乐实践活动。对于基础和声学的学习者来说,应该选择具有代表性的钢琴小品作为和声分析的选材。

第一节　谱面作业

一、读谱

仔细"阅读"钢琴小品谱例,"读"出作品的结构与调性,划出乐句。确定调性,在谱面第一行左下方标明调性。

二、作标记

(1)在谱例第一行左下方标出调性,如"C:"表示 C 大调,"a:"表示 a 小调。

(2)以乐句为单位,在每行谱例下方标出每小节每个和弦的级数,包括原位与转位。

判定与标记和弦的方法:

将一个或更多小节的和弦音凑在一起看,如果一个或更多小节的和弦音能够归属于一个和弦,只用一个和弦级数标记。如果一个或更多小节的和弦音按前后两个群体归属于两个不同的和弦,就用两个和弦级数标记。按少数服从多数的原则判定、标记和弦外音。

(3)标出终止类型,如正格半终止、变格半终止阻碍终止、正格全终止、变格全终止(补充终止)等。

(4)如有离调、转调,在谱例的离调、转调处标明离调、新调调性。

第二节　和声材料分析

写出作品的音乐体裁,如钢琴曲、歌曲等,对作品的基本调式调性、曲式结构(一段式、二段式等)做出说明。写出每一乐句的和声布局与和声进行序列,说明半终止和全终止的类型。对特征和弦的运用如重属和弦、离调、转调、模进、和弦外音类型等做简单分析说明。分析每一乐句的和声节奏。

和声节奏:是指和弦变换的时间规律。实际作品中,一个小节甚至两个小节或一个乐句只用一个和弦,这是宽松的和声节奏。有时一个小节就有两个或以上的不同和弦,这是紧密的和声节奏。

分析每一乐句的和声音型

音乐织体是多声部音乐纵横关系构成的总体运动形态,包括旋律、和声音型、低音三个织体层面。旋律的重要性不言而喻,而和声音型对音乐形象与意境的表现有着举足轻重的意义。和声音型有以下类型。

1. 节奏性音型

保持和弦的垂直结构形态并以固定的节奏型作持续运动。其节奏型与旋律不同步。

例 23-1

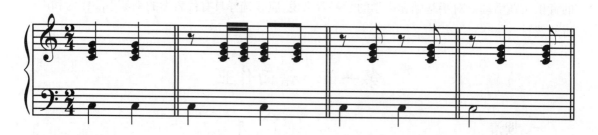

2. 合唱性音型

保持和弦的垂直结构形态并以固定的节奏型作持续运动。其节奏型与旋律的节奏同步,或略有变化。

例 23-2

例 23-3

3. 长音型

保持和弦的垂直结构形态并以长音的形式作持续运动。其节奏型与旋律不同步。

例 23-4

4. 分解和弦音型

将垂直结构形态的和弦音按照某种节奏型组织先后演奏。有单音分解、双音分解等。

例 23-5

另外还有琶音（和弦音从低音到高音快速弹奏）和综合型（两种不同的和声音型同时结合）。

范例分析：

例 23-6

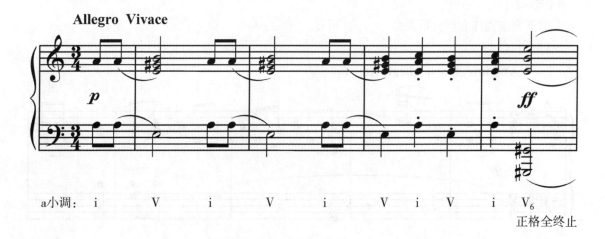

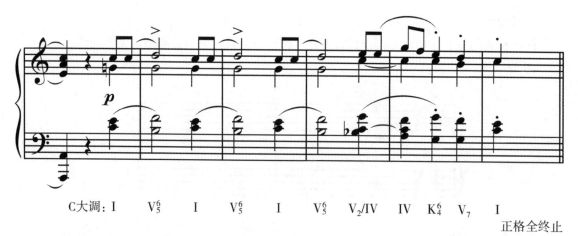

C大调：I V$_5^6$ I V$_5^6$ I V$_5^6$ V$_2$/IV IV K$_4^6$ V$_7$ I

正格全终止

5. 谱面作业

见谱面的调性、和弦级数、终止类型等标记。

6. 简要分析

这首谱例摘自浪漫主义时期奥地利作曲家舒伯特的钢琴奏鸣曲《a 和声小调钢琴奏鸣曲》中的一个段落，结构上属于两个乐句的转调乐段。开始为 a 和声小调，结束在 C 大调。

第一乐句弱起，五小节，和声序列为 a: i–V–i–V–i–V–i–V–i–V$_6$–i，主要是主和弦和属和弦的交替，不完满的正格全终止 V6–i，结束在 a 和声小调的主和弦上。

第二乐句弱起，五小节，一开始转调到了平行调 C 大调，和声序列布局为 C: I–V$_5^6$–I–V$_5^6$–I–V$_5^6$–V$_2$/IV–IV–K$_4^6$–V$_7$–I，主要是主和弦和属七和弦的交替，倒数第三小节运用了到 C 大调下属和弦的离调，即 V$_2$/IV → IV。完满的正格全终止 K$_4^6$–V$_7$–I，结束在 C 大调的主和弦上。

两个乐句采用合唱性音型，四个声部的节奏基本同步，准确地表现了作品的音乐形象与音乐意境。

和声节奏较为紧凑，每小节有两个或三个和弦的布局，和弦变换较频繁。

【练习】

对下列谱例作和声分析。

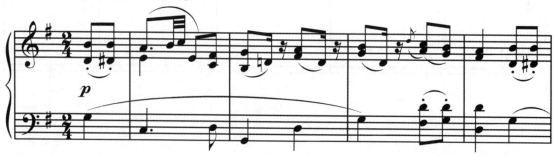

主要参考文献

[1] 谢功成．和声学基础教程（上下册）．北京：人民音乐出版社,1992.

[2] 黄虎威．和声学教程习题解答（上册）．北京：华乐出版社,2000.

[3] 桑桐．和声学教程．上海：上海音乐出版社,2001.

[4] 陈恩光．和声习题写作指南（上册）．天津：百花文艺出版社,2003.

[5] 陈恩光．和声习题写作指南（下册）．天津：百花文艺出版社,2004.

[6] 斯波索宾．和声学教程（上下册）．北京：人民音乐出版社,2008.

[7] 王瑞年．基础和声学．北京：人民音乐出版社,2008.

[8] 黄虎威．和声学教程习题解答（下册）．北京：华乐出版社,2011.